色彩
第三版

■ 主　编　蒋粤闽　王萍平
■ 副主编　刘雪花　单春晓　唐映梅
　　　　　付　军　邱　萌　何雪苗

高职高专艺术学门类
"十四五"系列教材

职业教育改革成果教材

ART DESIGN

华中科技大学出版社
http://www.hustp.com
中国·武汉

内 容 简 介

艺术教育注重对个性和创造性的培养,同时也遵循自然界永恒的规律。对色彩的学习是提高艺术素养的最好办法之一。本书第一章对色彩基础知识进行讲解,以便大家掌握色彩的原理和规律。第二章介绍色彩的工具。第三章和第四章是本书的核心部分,分别介绍了色彩的观察与对比及色彩的色调与表现,并结合课程教学进行归纳和演示。这两章对水粉画这一应用广泛的画种进行了较详尽的介绍,其中重点涉及绘画写生基础性的方法、知识,以及该画种的特殊性和一些绘制方式。第五章是色彩风景的写生。第六章是色彩人物的写生。第七章是优秀作品欣赏与练习,集合了大量静物、风景、人物等色彩作品。

本书解决了一些同类书籍只是注重理论知识的介绍,相关作品图片较少,或者提供的图片多以大师级作品为主,令许多学生在练习时感到无从下手或难以理解的问题。

图书在版编目(CIP)数据

色彩/蒋粤闽,王萍平主编. —3 版. —武汉:华中科技大学出版社,2022.1
ISBN 978-7-5680-7727-9

Ⅰ.①色… Ⅱ.①蒋… ②王… Ⅲ.①色彩学 Ⅳ.①J063

中国版本图书馆 CIP 数据核字(2021)第 252960 号

色彩(第三版) 蒋粤闽 王萍平 主编
Secai (Di-san Ban)

策划编辑:彭中军
责任编辑:史永霞
封面设计:优 优
责任监印:朱 玢

出版发行:华中科技大学出版社(中国·武汉)　　电话:(027)81321913
　　　　　武汉市东湖新技术开发区华工科技园　　邮编:430223
录　　排:武汉创易图文工作室
印　　刷:湖北新华印务有限公司
开　　本:880mm×1230mm　1/16
印　　张:8
字　　数:289 千字
版　　次:2022 年 1 月第 3 版第 1 次印刷
定　　价:49.00 元

本书若有印装质量问题,请向出版社营销中心调换
全国免费服务热线:400-6679-118　竭诚为您服务
版权所有　侵权必究

序言
Preface

　　色彩,司空见惯,然而很少有人给它下定义。我认为色彩就是一种感觉,是人眼对可见光的一种视觉。色彩对于人来说是一种工具,对绘画、艺术设计必不可少。就艺术设计而言,无论是平面设计还是环境艺术,无论是动漫还是广告,都需要色彩这个工具为其服务。艺术设计说到底就是通过设计将美带给人们,带给受众,使人们在得到物的实用功能的同时,得到美的享受。色彩在美的创造中起到了至关重要的作用,法国著名画家德拉克洛瓦曾说:"我们的目的是利用色彩创造美。"

　　艺术设计人员必须有敏锐的色彩感觉,并能熟练准确地表现色彩。色彩是一门基础学科,经过无数专家学者的研究,有了许多学术成果。色彩是有规律可循的,例如色彩的光学原理,色彩的透视变化,色彩的对比、调和等规律。这些规律对于色彩写生、创作设计具有重要的意义和价值,不可小视。一位伟人曾说过,只有理解了的东西才能更好地感觉它,许多设计家都深切地体会到了这一至理名言的实质。

　　学习色彩理论、掌握色彩规律非常重要,但这绝不意味着可以省略和轻视色彩写生和色彩练习。道理很简单,给从未画过色彩静物的人讲一个月的色彩理论,无论讲得多么正确,多么详尽,最后这个人还是不会画。色彩的感觉、色彩的表现能力主要是靠色彩写生来培养的。一个乐队的指挥听了一场两小时的新乐曲演奏,可以将整个乐谱默写出来,一般人望尘莫及,这是为什么?因为他的耳朵受过训练。画家、艺术设计家的眼睛也要训练,通过训练,对色彩的感觉、认识与表现色彩微差的能力就可以达到一般人无法与之相比的程度。

　　当下,电脑美术软件可预设大量颜色供作者直接使用,所以有人就以为可以不用再去进行色彩写生了,在电脑上用鼠标点击几下就可以进行色彩设计了。实践证明这是行不通的,色彩的配置是人的脑力劳动,电脑代替不了。

　　作者根据基础课的教学需要,编撰了本书。作者都是科班出身,基本功扎实,所遴选的色彩作品均为上乘之作,不愧为范本。

<div style="text-align:right">
郭廉夫

2020 年 7 月于石城
</div>

前言
Preface

　　"色彩"是艺术设计类专业学生的必修课,是各艺术院校美术专业教学、招考的重点科目,也是广大学生学习美术必须着重学习和掌握的基础科目。色彩一般有水粉、水彩、油画及中国画等表现形式,这里所讲的色彩,主要是指水粉画。水粉画是介于油画和水彩画之间的一个画种。它有油画那样厚重的一面,覆盖力较强,可以层层加色;又有水彩画那样透明、轻灵的一面,鲜明艳丽,可以轻快淋漓地表现对象;还可以表现中国画那样的渲染情趣,能在美术设计中表现巧妙的构思。因而,它有三个显著的特点:一是色彩鲜明明亮,可以表现浑厚扎实的题材,也可以表现轻灵活泼的主题;二是应用广泛,表现力强,既可以用于大型绘画、广告宣传、舞台布景,也可以用于橱窗布置、图案设计等;三是简洁、易干、易携带,便于外出写生。基于这些特点,各院校常常把水粉画作为色彩考试的主要表现形式之一,用于检验学生的色彩感觉和色彩表现能力。

　　本教材并不是十全十美的,可能存在一些不足,需要不断改进,欢迎读者提出宝贵意见。

　　如需PPT请联系索取,E-mail:pengzhongjun001@163.com。

<div style="text-align:right">
编　者

二〇二〇年七月
</div>

目录 Contents

第一章　色彩基础知识　　　　　　　　　　　　　　　　　　／1

　第一节　色彩的形成　　　　　　　　　　　　　　　　　　／3
　第二节　色彩的基本常识　　　　　　　　　　　　　　　　／4

第二章　色彩的工具　　　　　　　　　　　　　　　　　　　／7

第三章　色彩的观察与对比　　　　　　　　　　　　　　　　／11

　第一节　色彩的观察　　　　　　　　　　　　　　　　　　／13
　第二节　色彩的对比　　　　　　　　　　　　　　　　　　／13

第四章　色彩的色调与表现　　　　　　　　　　　　　　　　／15

　第一节　色调　　　　　　　　　　　　　　　　　　　　　／17
　第二节　表现技法　　　　　　　　　　　　　　　　　　　／19
　第三节　取景与构图　　　　　　　　　　　　　　　　　　／22

第五章　色彩风景的写生　　　　　　　　　　　　　　　　　／35

　第一节　培养对色彩的敏感度　　　　　　　　　　　　　　／37
　第二节　利用色彩的各种原理　　　　　　　　　　　　　　／39
　第三节　画面的概括与简化　　　　　　　　　　　　　　　／40
　第四节　风景写生训练的要点与步骤　　　　　　　　　　　／41

第六章　色彩人物的写生　　　　　　　　　　　　　　　　　／45

第七章　优秀作品欣赏与练习　　　　　　　　　　　　　　　／49

参考文献　　　　　　　　　　　　　　　　　　　　　　　　／119

后记　　　　　　　　　　　　　　　　　　　　　　　　　　／120

Secai

第一章
色彩基础知识

第一节 色彩的形成

在各高校美术类专业的基础教学中,色彩一直是教学内容中至关重要的一个部分。对色彩的学习和实践能够培养学生的色彩感知能力和色彩审美意识,为学生的专业学习打好基础。但要学好色彩并不容易,一方面需要大量的写生练习,另一方面也需要一定的理论来指导,两者相辅相成。色彩实例如图1-1所示。

色彩的形成是有一定规律的。物体表面色彩的形成取决于光的照射、物体本身对光的反射和吸收、环境与空间对物体色彩的影响。光照在物体上,通过眼睛和大脑的感知,使人们感受到了各种色彩。

了解色彩形成的规律,主要是让我们在色彩写生和欣赏色彩作品时,明了画面出现一些特殊效果的原因,消除对色彩的疑惑,如"布不是这种颜色的啊?""苹果上怎么会有这么多颜色?"

绘画不是拍照,不是机械地描摹对象,它是作画者通过绘画语言如色彩、笔触等来表达情感的一门艺术。

牛顿曾做过这样的试验:阳光经过一个缝隙射进三棱镜中,被分成了光谱色彩,已折射的光线投射至一幅银幕上,呈现出七色光谱,即红、橙、黄、绿、青、蓝、紫。色光中的七色重新混合后,呈现出原来的白色光;而颜料中的七色混合后则成为黑色。这就是色光混合与绘画颜料混合的不同之处。

那么光又是什么呢?光是一种以电磁波形式存在的辐射能,是能量的一种形式。它最大的特点就是具有可见性。试验证明,不同波长的光呈现不同的颜色。

大千世界中,在有光线照射的条件下所看到的各种颜色都是由于物体表面对色光的反射和吸收所产生的,不同物体表现出不同的吸收光和反射光的能力。反射一种波长的光,而其他波长的光被全部吸收,这个物体则呈现出反射光的颜色。例如一只红色瓶子之所以看上去是红色的,是因为它吸收了光的其他所有颜色,而仅仅反射了红光。不过生活中的颜色是丰富而复杂的,各种物体不可能只反射一种波长的光,也不可能全部吸收或全部反射所有的光。所有物体的颜色不可能是一种绝对的标准色彩,只能有某一种具体色彩的倾向,这种色彩倾向称为固有色。

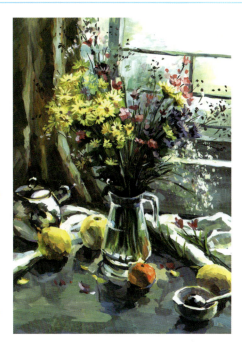

图1-1 色彩实例

光照在物体上而产生色彩,通过眼睛和大脑的感知而使人产生了视觉,因而光、物体、眼睛称为视觉三要素。

第二节 色彩的基本常识

一、色相环和原色、间色、复色、补色

1. 色相环

色相环就是将彩色光谱中所见的长条形的色彩序列首尾连接在一起,即将红色连接到另一端的紫色而形成的环。色相环通常分为 12 色相环(见图 1-2)与 24 色相环(见图 1-3)。

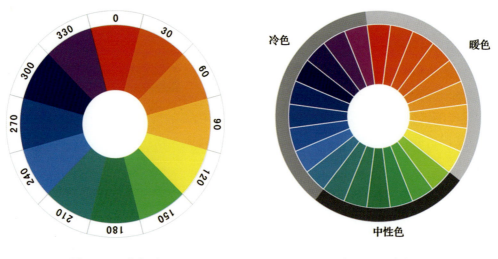

图 1-2 12 色相环　　　　　　　　　　图 1-3 24 色相环

2. 原色

原色又称第一次色,是其他任何颜色都调不出来的。原色有红(品红)、黄、蓝(靛蓝)三种,故称三原色(见图 1-4),三原色相混合后为黑色。

3. 间色

间色又称第二次色,三原色中任何两种原色混合后得到间色(见图 1-5),如橙(红＋黄)、绿(蓝＋黄)和紫(红＋蓝)。原色和间色是纯度较高的六种颜色。

4. 复色

复色又称第三次色和再间色,两种间色相混合得到复色(见图 1-6)。复色包含了所有原色的成分,只是各种原色的比例有所不同,因而形成了黄灰、红灰、青灰等色彩。

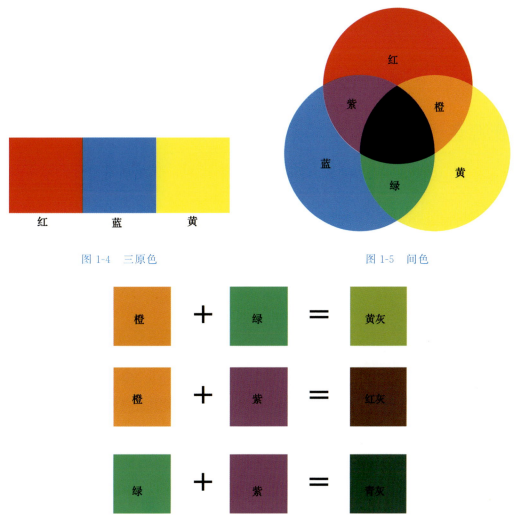

图 1-4　三原色　　　　图 1-5　间色

图 1-6　复色

5. 补色

补色是色相环中呈 180°对比的颜色,如红色和绿色。补色的对比比较强烈,主要应用于增强画面某处的对比。

二、色彩三要素

色彩三要素是指色相、明度和纯度。

1. 色相

色相指色彩的相貌,如"红"色的花、"蓝"色的海洋、"绿"色的树等。它是色彩的基本特征。红、橙、黄、绿、青、蓝、紫是纯度最高的色相。在自然界中,大多数物体所呈现的色彩都不是纯色,而是多种颜色相互融合的色彩。

2. 明度

明度指色彩的明暗变化差异。在红、橙、黄、绿、青、蓝、紫七种颜色中,黄色明度最高,紫色明度最低。

同样是红色,朱红比大红明度高,而橙红比朱红明度高。

3. 纯度

纯度指色彩的鲜艳程度,又称彩度、饱和度。换句话说,纯度就是某一颜色中调入其他颜色的程度。原色和间色的纯度高,复色的纯度低。在色彩写生中正确地运用色彩的纯度对比,会使画面主次分明。

三、光源色、固有色和环境色

光源色、固有色和环境色如图1-7所示。

1. 光源色

光线照射到物体上所产生的色彩即为光源色。光对观察和识别物体是必不可少的,对任何物体都有很大的影响。离开光的作用,固有色不可能呈现,就谈不上环境色的作用,也就谈不上识别各种色相了,自然界将黯然失色。可见,在作画时光源色对处理色彩极为重要。

2. 固有色

物体本身不发光,但光经过物体的吸收、反射,到视觉中会有光色感觉。把这些本身不发光的物体所呈现出来的色彩统称为固有色。自然界的色彩是缤纷复杂的,无法确切地说出自然界到底有多少色彩。自然界拥有多少不同的物象,就有多少不同的色彩。物体固有色不是绝对固定不变的色彩,它随时随地都在光、环境色的作用下发生变化。

3. 环境色

在自然界中,任何物体都不能够脱离周围环境的影响而孤立存在。色彩受周围环境的影响和制约:表面光滑或物体间距离近,则相互之间的影响较大,物体的背光部分比受光部分受环境色的影响要明显。

环境色是一个物体受到周围物体反射的颜色影响所引起的物体固有色的变化。环境色是光源色作用在物体表面上而反射的混合色光,所以环境色的产生是与光的照射分不开的。在色彩写生实践中,只有认识和理解物体色彩的相互影响,弄清物体光源色、固有色、环境色的相互关系,才能画出色彩丰富、和谐的作品。

图1-7 光源色、固有色和环境色

Secai

第二章
色彩的工具

色彩的工具按画种来区分有油画、水彩画的工具和水粉画的工具等,这里重点介绍水粉画的工具。水粉画的工具包括调色板、定画液、颜料、纸、笔、喷壶、刮刀(油画刀)、调色盒、画架、画板、画箱、便携式小凳子、水桶和吸水布等,如图2-1至图2-3所示。

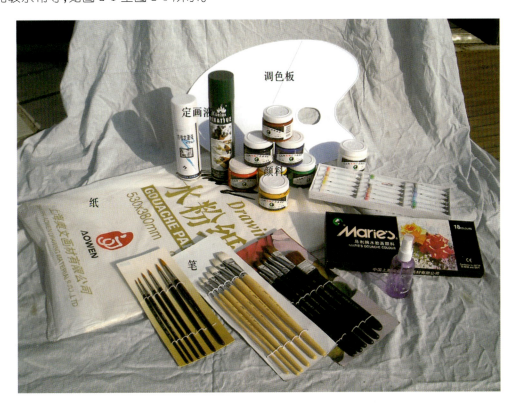

图 2-1　色彩的工具(一)

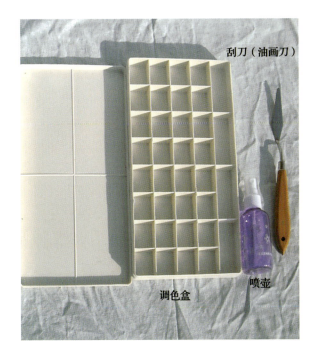

图 2-2　色彩的工具(二)

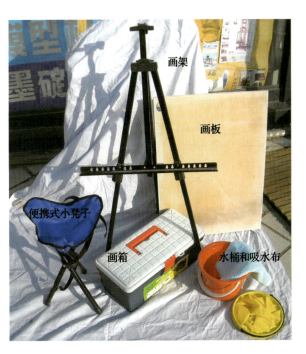

图 2-3　色彩的工具(三)

1. 调色板和定画液
调色板和定画液为必备的工具。

2. 颜料
水粉画在颜料性能上是介于水彩画与油画之间的一个画种。水粉画颜料在运用干画法进行厚涂时有些像油画，在用湿画法进行薄涂时则类似水彩画。但是，水粉画既难以达到油画的深邃、浑厚的效果，也逊于水彩画那种透明、轻快的效果。水粉画颜料主要有瓶装和锡管装两种，水粉画写生一般采用便携的锡管装颜料。

3. 纸
纸以质地结实、吸水适中、不渗透为宜。一般多使用图画纸、水彩纸和水粉纸。

4. 笔
水粉画用笔有羊毫笔、兼毫笔、狼毫笔和人造毫笔（尼龙笔）等。羊毫笔含水量大，调色饱满，运笔顺畅，是较好的水粉画笔，只是弹性不足；兼毫笔含水量适中，弹性适中；狼毫笔和尼龙笔含水量小，但弹性好。初学者最好多备几种笔，根据造型需要采用不同性能的画笔。另外，毛笔也是一种较好的水粉画用笔。毛笔吸水、吸色性能好，弹性介于油画笔和水粉笔之间，主要用于刻画细节部位。此外，还可以根据需要配置一些尺寸不同的羊毛排刷，用于大面积铺色。

5. 喷壶和刮刀
喷壶的作用有两个。一是保持调色盒中颜料的湿润。在作画过程中，如果调色盒中的颜料干燥，可用喷壶喷上一层薄薄的水雾。二是保持调色板上颜料的湿润。在调色过程中，如果调色板上的颜料干燥，也可用喷壶喷上一层薄薄的水雾，便于调色。在作画完成后，要在调色盒里多喷一些水，以便日后再用。

刮刀（油画刀）是常用的绘画工具。刀片多为钢制品，也有塑料制品，一般没有锋利的刀刃，有木柄，分大小型号。刮刀有多种不同的造型。刀片的形状或圆或方或尖，甚至还有锯齿形边缘的。但无论刀片形状如何变化，就其功能可分三种类型：调色刀、画刀和刮刀。在使用过程中，每一种油画刀都兼有多重功能。

6. 调色盒
市场上有大号、小号两种调色盒。外出写生时选择携带方便的小号调色盒为宜。小号调色盒一般有24格，排放颜色时注意按色彩的冷暖色依次排列，即从冷色到暖色依次排列，切忌冷暖色混放。调色盒的盖子即是调色板。盒内配有海绵，它可用来吸去作画时笔上多余的水与颜料，也可保持调色盒内的湿度，避免颜料过快干燥。

7. 画架
画架最好选用可以收缩的、简单轻便的铝合金画架，便于携带。

8. 水桶和吸水布
吸水布用于吸掉笔中多余的水分，在作画过程中是必不可少的。比较理想的吸水布是棉纱布或毛巾。

9. 其他色彩工具
其他色彩工具有画板、画箱、便携式小凳子等。

第三章
色彩的观察与对比

第一节
色彩的观察

在色彩写生中,掌握正确的观察方法是很重要的。在动笔前应先整体观察写生对象,将第一感觉牢牢地记在脑中,这对接下来的写生有很大的帮助。仔细观察,就有了把握色彩与色调的依据,就不会在绘画过程中使色彩和色调与实际有太大的偏差。

正确观察的关键是整体观察,就是将所描绘的对象全部纳入视觉范围之内,进行全面的、反复的观察比较,找出色彩之间的差异和变化,明确相互之间的关系,切勿孤立地观察。观察时要把握色彩的基本关系,如明暗对比的强弱、冷暖色之间的色差、纯度的差异、主体色与背景色之间的关系等,在相互比较中找到色彩的关系与变化。同时,也要注意分析和发现对象色彩微妙的冷暖变化关系。掌握整体色彩与局部色彩、主要色彩与次要色彩等诸多矛盾,其中整体色彩与局部色彩之间的矛盾是主要矛盾。色彩关系是指画面色彩的总体色调和局部色彩之间的明暗关系、冷暖关系、纯度差别,以及色彩之间的各种对比协调关系和各种色彩因素的相互关系。

在观察色彩的时候,要运用分析、比较的方法。看出对象色彩关系的关键是比较,有比较才有鉴别,这是一个从局部到整体、再从整体到局部的观察对比过程。在观察对象的过程中,要滤掉一些琐碎的细节,不能死盯着局部。有时即使调出了与表现对象相近的色彩,可是放到画面中却不像对象的颜色,这就是色彩关系没有建立起来(即所谓的没色彩)的缘故。

第二节
色彩的对比

将两种或两种以上的色彩,在空间或时间上进行比较,能发现明显的差别,并产生比较作用,这称为色彩对比。色彩对比分为色相对比、冷暖对比、明度对比和纯度对比。

一、色相对比

因色相之间的差别形成的对比称为色相对比(见图 3-1)。在主色相确定后,必须考虑其他色相与主色相是什么关系、要表现什么内容及效果等,这样才能增强表现力。

将相同的橙色放在红色或黄色上,就会发现在红色上的橙色会有偏黄的感觉。因为橙色是由红色和黄色调成的,当橙色和红色并列时,相同的成分被调和而相异部分被增强,所以看起来比单独看橙色时偏黄。

除了色感偏移之外,对比的两色有时会发生色渗的现象,从而影响界线的视觉效果。当对比的两色具有相同的彩度(简称 C,指色彩的纯度)和明度时,对比的效果最明显。将红与绿、黄与紫、蓝与橙等具有补色

关系的色彩并置,会使色彩感觉更为鲜明,纯度增加,称为补色对比。补色对比的对比效果强烈。

二、冷暖对比

由色彩感觉的冷暖差别而形成的色彩对比称为冷暖对比(见图3-2)。红、橙、黄使人感觉温暖;蓝、蓝绿、蓝紫使人感觉寒冷;绿与紫介于其间。另外,色彩的冷暖对比还受明度与纯度的影响,白光反射率高而让人感觉冷,黑色吸收率高而让人感觉暖。

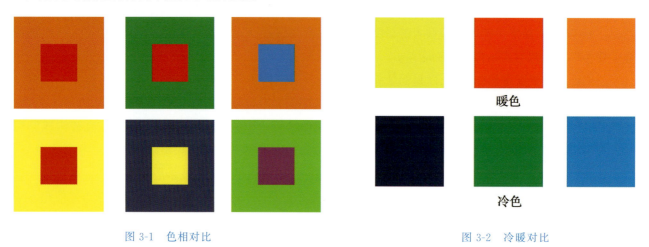

图3-1 色相对比　　　　　　　　　图3-2 冷暖对比

三、明度对比

因明度之间的差别形成的对比称为明度对比(见图3-3)。将相同的色彩放在黑色和白色上比较色彩的感觉,会发现放在黑色上的色彩感觉比较亮,放在白色上的色彩感觉比较暗,明暗的对比效果非常明显。明度差异很大的对比,会让人有不安的感觉。

柠檬黄的明度高,蓝紫色的明度低,橙色和绿色属中明度,红色与蓝色属中低明度。

四、纯度对比

一种鲜艳的颜色与另一种更鲜艳的颜色相比,会让人感觉不太鲜明,但与不鲜艳的颜色相比时,它却显得鲜明,这种色彩的对比便称为纯度对比(见图3-4)。

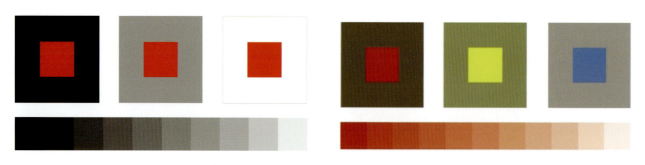

图3-3 明度对比　　　　　　　　　图3-4 纯度对比

Secai

第四章
色彩的色调与表现

第一节 色调

一、色调的形成

色调是指各种色彩不同的物体所构成的画面色彩在色相、明度、纯度等方面的总体色彩倾向。它是由画面中若干块较大的色彩构成的,是决定画面效果的关键。形成色调的关键是光源色的变幻,色调是光源色的色彩倾向与固有色的色彩倾向相互作用的结果。

色调的形成还会受到色彩的透视影响。色彩的透视即色彩在二维空间表现出长、宽、高的三维空间的效果。

对色调形成的把握除了运用形体的透视外,还需要利用色彩自身的特征和科学规律来掌握色彩的纯度、明度、冷暖变化等要素。从色相上看,近处物体色相明显,远处物体色相微弱;从明度上看,近处物体明暗对比强,明度变化丰富,远处物体色彩明度减弱;从色彩纯度上看,近处物体色彩纯度高(鲜艳),远处物体色彩纯度低(灰浊);从冷暖上看,则是近暖远冷。

二、色调的分类

色调的变化多种多样,主要有如下几类。

色调从色相上可分为红色调、蓝色调、紫红色调和黄绿色调等。

色调从明度上可分为亮调子、中间调子和暗调子等。

色调从纯度特征上可分为鲜艳调子、灰调子等。

总体说来,色调分为暖色调(见图 4-1)和冷色调(见图 4-2)两种。

三、色调的影响因素

影响色调的因素有很多,主要有以下三类。

1. 客观自然条件

世间万物均要受到自然环境的影响和制约。最为常见的影响色调的客观自然条件就是光。色调会因光线的变化而变化,不同的天气情况下室内外的景与物的色调会有所不同,这一点在写生时显得尤为重要。不论静物、人物还是风景都处于一定的环境中,那么环境的影响会对色调起作用。例如:在室内的静物组合中,其色调往往会偏向冷色调;而室外风景往往会随着阳光的照射而形成偏暖的色调。

2. 对象特性

色调也会随着事物所具有的特点而变化。比如在一组静物组合中,主体物的颜色或是占大面积衬布的

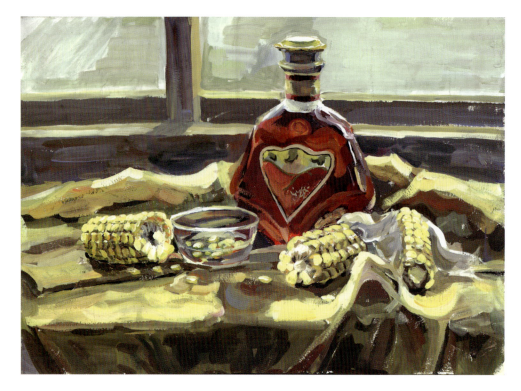

图 4-1　暖色调示例

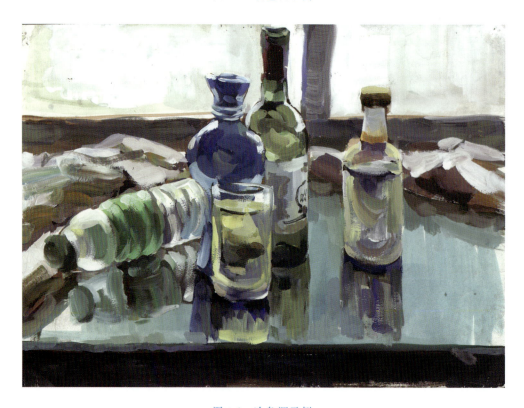

图 4-2　冷色调示例

颜色倾向就会直接影响色调。以这个颜色的倾向为中心,在这组静物组合中的其他物体也会产生相类似的色调倾向。

3. 人的主观因素

归根结底，人是描摹和创作的主体。对于色调的确定，作画者多多少少会有一些自己的主观喜好或习惯。人们的色彩感觉是有一定差异的，有些人的色彩感觉丰富而多变，而有些人会从实际情况出发，通过对色彩理论知识的合理运用来控制色调。这一点在进行创作时应加以注意。

第二节 表现技法

表现技法是决定画面效果的一个重要因素。在作画过程中，我们会运用各种不同的表现技法。表现技法总体上可分为画法和笔触。

一、画法

1. 湿画法

湿画法的特点是调色时多掺水，主要依靠白色和淡色来提高色彩的明度。湿画法相对而言难度较大，因为其颜色干后差别较大，所以用笔、用色及作画顺序要经过深思熟虑，做到胸有成竹方可下笔。在作画时要对留白的地方多加注意，避免造成不可挽回的后果。湿画法应多用大号毛笔，笔端含水多，这样上色迅速，能将造型和上色同时进行。湿画法多用于表现一些特殊的景物，如江南水乡风情、水中的倒影、树林等，具有细腻含蓄、色泽柔润等特点。用湿画法画的作品如图 4-3 所示。

图 4-3　用湿画法画的作品

2. 干画法

干画法是相对于湿画法而言的，它是在吸收油画技法的基础上发展起来的。用干画法作画时，要注意控制水分。水分过多颜色就会少而且稀，难以保证应有的饱和度和鲜明度，同时也会影响覆盖力，甚至会导

致底层颜色和表层颜色相混,造成画面灰暗或出现粉色。干画法作画的方法是:开始应先上一层底色,但注意第一遍上色时,颜色应薄一些,避免将构图的稿子完全遮盖;等底色干了以后,再将调和少量水的颜料覆盖上去。值得注意的是,在上色时要根据结构进行,避免造成画面色彩混乱。干画法笔触比较明显,效果很好,过渡是靠色块的过渡来衔接的,给人的视觉冲击力较大。在画以粗犷豪放为主题的作品时较多采用干画法。用干画法画的作品如图4-4所示。

3. 干湿结合法

无论是干画法还是湿画法,都有其表现上的局限与弊端,采用干湿结合的画法既兼容了干、湿两种画法的长处,也容易表现出更理想的色彩效果。干画法有用笔肯定、形体塑造结实、色彩饱和丰富的特点,但若处理不当则容易显得生硬、呆板,缺少含蓄与自然美。湿画法的长处是有流畅润泽之感,但若控制不当易造成结构松散、表现力弱等缺憾。两种画法结合使用,便能相得益彰。干因湿而添其韵,湿因干而增其神。干湿结合使用、厚薄兼施的方法,就能更好地发挥水粉画的特色和优势。在静物写生时,背景和暗部适宜于湿画法,而中间色和亮部可采用干画法。背景衬布等物在远处,有形象、有结构但不宜太"跳跃";暗部用湿画法画,使色彩润泽而有层次,从转折处逐渐使用干画法,达到生动而有变化的色彩效果。用干湿结合法画的作品如图4-5所示。

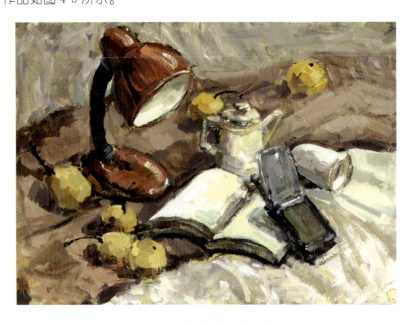
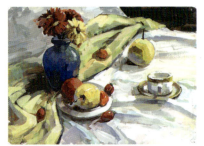
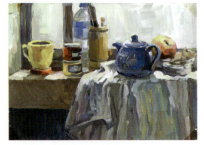

图 4-4　用干画法画的作品　　　　　　　　图 4-5　用干湿结合法画的作品

二、笔触

笔触是指作画过程中画笔接触画面时所留下的痕迹。一幅水粉画不管怎样复杂,都是一笔一笔地画成的。用笔是水粉画最基本的表现手法,是构成水粉画的重要因素。不同的用笔能体现不同的画面效果和风格。用笔好,会大大增强水粉画的表现力,使画面生动、富有魅力。水粉画上许许多多的问题都与用笔有关,用笔不好,就会成为提高作画水平的障碍。笔触的变化无穷,它能传达出作画者的艺术个性,是作画者艺术风格的一个组成部分。同时,笔触是塑造形体、处理画面的基本手法,干湿浓淡不同、轻重缓急不同的笔触会带给观者不一样的感觉。一般来说,笔触分为以下几种(见图4-6至图4-8)。

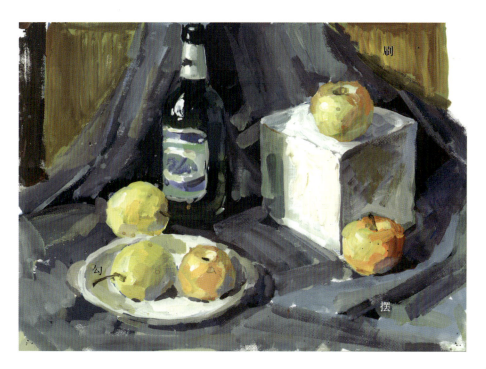

图 4-6　笔触(一)

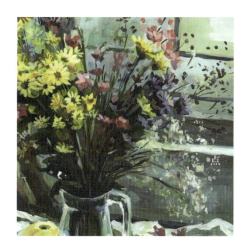

图 4-7　笔触(二)

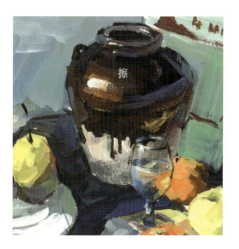

图 4-8　笔触(三)

1. 刷

刷也称为涂,用大号笔把颜料加水稀释,饱蘸颜料来回涂到画面上。此方法宜画大面积的背景投影及暗面不清晰的部分。

要点:运笔要快,颜色要薄,画的遍数要少;适合表现大关系、大色块。

2. 摆

摆也称为摆色块,用画笔调好颜色,一笔一笔地往上"放",用大小不一、方向不同的笔触来塑造物体。

要点:下笔要肯定,用笔要顺着形体走,尤其在面与面的转折处,用色块衔接好。

3. 勾

勾一般用于画物体的结构(如水果的柄)、物象形体轮廓、作画起形等方面。

要点：勾要有虚实粗细变化，可用圆头笔或扁头笔。

4. 点

点法多用于画花卉、树叶及物体的细节。

要点：点出的形要有大小虚实变化；画花、叶子时注意要有前后重叠和疏密关系。

5. 擦

擦也称为飞白，用干笔把少而厚的颜色擦在画面上。此方法适合表现蓬松效果及物体高光、反光，也可作为面与面的过渡和局部修改之笔法。

要点：笔要干，一般用扁头笔，拿着笔的后端，运笔要快速从纸的后端扫过，效果是前实后虚。

总之，用笔要遵循以下几点。

(1) 随形体结构用笔。

(2) 用笔要果断、准确、简练。

(3) 用笔要活泼、自然、统一。

(4) 用笔注意不同笔法的衔接和速度。

(5) 用笔要有先后顺序。

(6) 用笔要追求变化。用笔要有聚散疏密、强弱虚实、干湿厚薄、大小长短、曲直方圆、深浅宽窄、明度色相纯度、点线面、方向、节奏、急缓等变化。

第三节 取景与构图

取景与构图是色彩写生和创作的重要环节，应该予以重视。取景主要针对写生而言，应注意对象本身及其所处的环境，并有目的地利用环境特点，如光线、朝向等。不同视角、不同光线、不同朝向的图像效果示例如图 4-9 至图 4-12 所示。

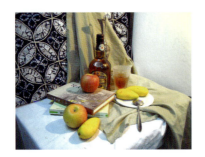
图 4-9　平视 45°侧面来光

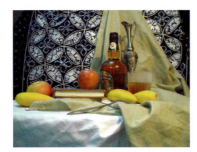
图 4-10　仰视顺光

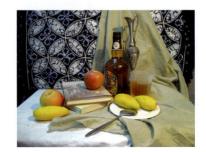
图 4-11　平视正面顺光

一、取景

首先，在取景过程中应对事物所处环境的光线进行观察和分析。观察和分析主要可从光线的方向和强

弱入手。这一点在风景写生时尤为重要。

其次,在取景时应对事物之间的组合关系进行分析,确定主次与前后的关系,以便在作画时有的放矢地进行虚实处理。

最后,就是自身所处的视角问题。观察角度在很大程度上决定了画面的效果和形式。通常使用的视角有平视、俯视和仰视。在选择视角时要综合考虑光线和对象的特点,权衡利弊,避免因取景不当而导致画面构图不理想。

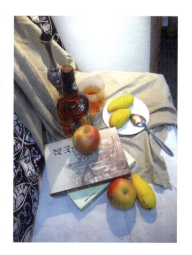

图 4-12　俯视全侧逆光

二、构图

构图主要针对创作而言,它是作者经过分析和思考之后对自己要表现的对象进行组织安排,形成对象的部分与整体之间、对象与空间之间的特定结构和形式。构图大致可分为横构图和竖构图两种。各种构图如图 4-13 至图 4-18 所示。

图 4-13　徒手构图方法

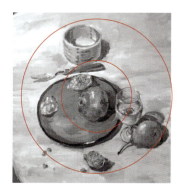

图 4-14　同心圆构图

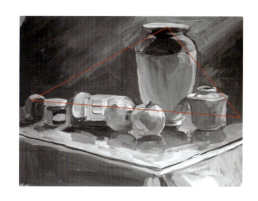

图 4-15　三角形构图

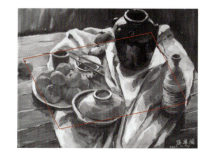

图 4-16　平行四边形构图

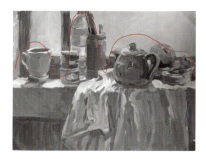

图 4-17　栅栏形构图

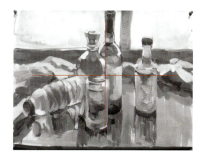

图 4-18　十字形构图

在构图过程中以下两点值得注意。

第一,确定画面的基本形格,也就是画面中事物的组合形态,如三角形、平行四边形、同心圆、十字形、栅栏形等。三角形构图的运用最为普遍,这种构图形式也实用,被称为"黄金三角"。这在很多前辈的作品中已经得到体现。

第二,有目的地运用形式美法则,如均衡与对称、节奏与韵律、对比与调和、比例与尺度、渐次与重复、次要与主体、微差与统调、特异与秩序等。

三、作画步骤分析

(一)范例一

1. 起稿

用单色(建议使用熟褐色或群青色)画出画面大的明暗变化、空间效果、物体的基本形体,如图 4-19 所示。

2. 铺大色调

铺大色调要画出大的色块关系,有黑、白、灰三个层次,笔触应尽量简洁明了,大胆铺色,抓住静物固有色和大体明暗关系即可,如图 4-20 所示。

3. 具体刻画

具体刻画要做到先画深色后画浅色,先画远处后画近处,先湿画后干画,先画灰色后画亮色,先画大块面后画小块面,先画大笔触后画小笔触,先画暗部后画亮部(暗部最好一气呵成)。暗部笔触模糊,亮部笔触清晰;衬布笔触大,物体笔触小,如图 4-21 所示。

4. 调整整体关系

调整整体关系要做到主体物突出,色彩关系统一,刻画深入,用笔生动,画面有一定的艺术趣味。细节刻画时要理智分析各物体的转折关系和体块分面位置。笔触的颜色要根据条件色的变化而变化,做到相邻笔触的颜色不论是色相、明度、纯度和色性都要不同,如图 4-22 所示。

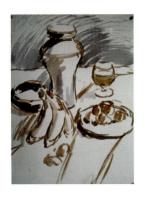

图 4-19 起稿(范例一)

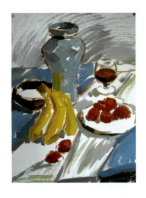

图 4-20 铺大色调(范例一)

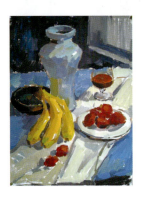

图 4-21 具体刻画(范例一)

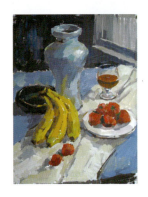

图 4-22 调整整体关系(范例一)

5. 完成图

完成图如图 4-23 所示。

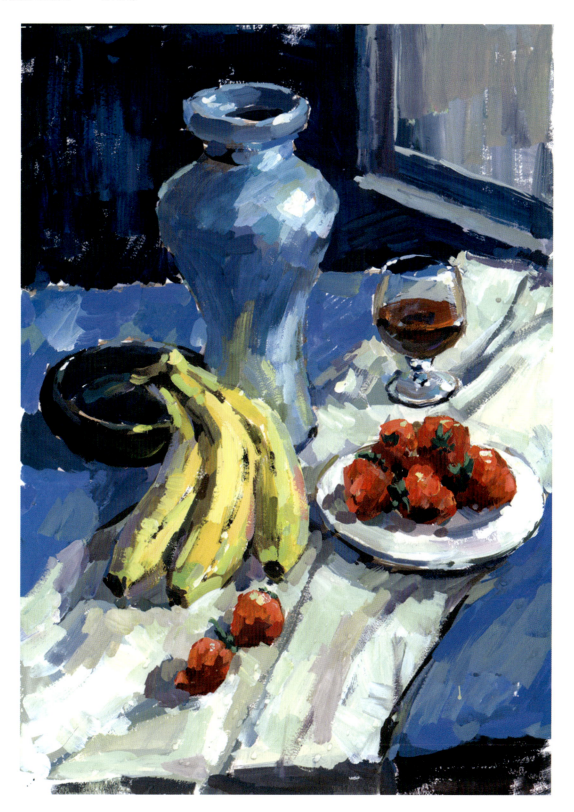

图 4-23　范例一完成图

(二)范例二

1. 起稿
用单色画出画面大的明暗变化、空间效果、物体的基本形体,如图 4-24 所示。

2. 铺大色调
铺大色调要求画出大的色块关系,有黑、白、灰三个层次,有对比色彩的出现,如图 4-25 所示。

3. 具体刻画
具体刻画时要理智分析各物体的转折关系、体块分面位置,如图 4-26 所示。

4. 调整整体关系
调整整体关系后的效果如图 4-27 所示。

图 4-24　起稿(范例二)

图 4-25　铺大色调(范例二)

图 4-26　具体刻画(范例二)

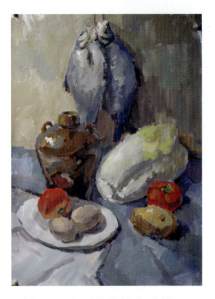

图 4-27　调整整体关系(范例二)

5. 完成图

完成图如图 4-28 所示。

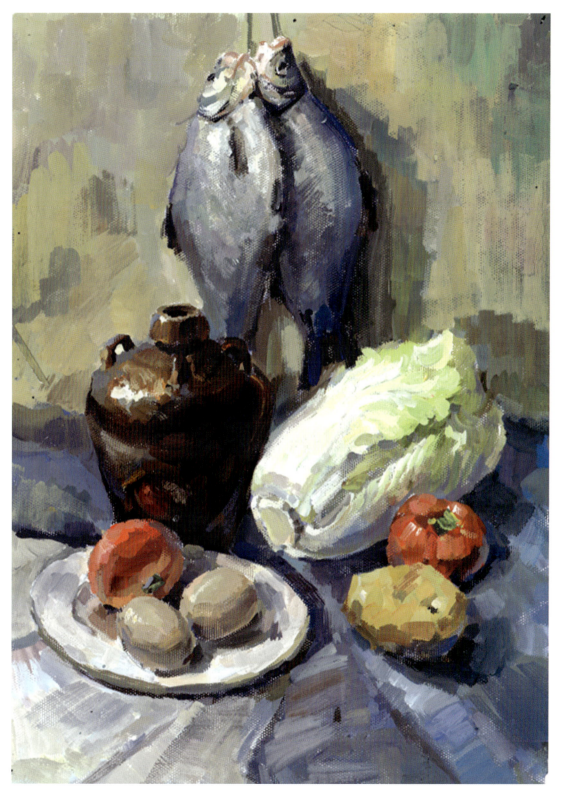

图 4-28　范例二完成图

四、静物写生作品

(一) 分析一

图 4-29 是一幅以写实手法完成色彩静物写生对象的参考照片。写生对象为陶罐、茶壶、白盘、梨、葱和鸡蛋,受光情况为侧光,衬布色调为一冷一暖。观察角度为正视,总体色调偏暖。

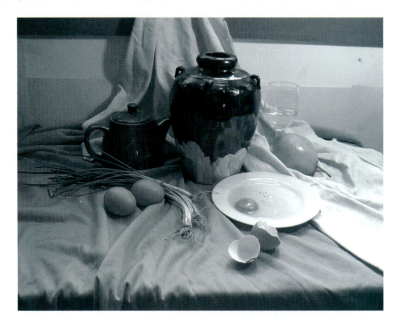

图 4-29　参考照片(分析一)

作品分析如图 4-30 所示。

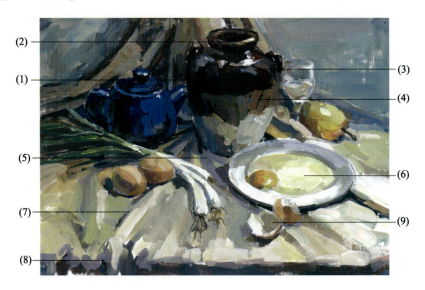

图 4-30　静物写生作品分析一

为更好地帮助同学们进行有目的的写生与临摹练习,特做如下提示。

(1)注意陶罐明暗交界线的处理,要有虚有实、有深有浅,颜色的衔接上应考虑仔细,注意上色的顺序。

(2)注意陶罐口部的体面结构塑造,分清受光部与背光部的明暗变化、色彩变化与冷暖变化等。

(3)注意陶罐亮部的色彩变化,以及固有色、光源色、环境色等因素组成的高调灰色。

(4)注意陶罐本身对周围环境的影响。这部分应注意与陶罐固有色进行区分,注意自然衔接,同时也要注意环境色的笔触塑造。

(5)注意投影与暗部的色彩关系、虚实关系及反光部的色彩变化。

(6)注意被打碎的鸡蛋的塑造。很多同学往往对蛋黄和蛋清的颜色把握不准,对蛋清的颜色明暗观察得不细心,结果将蛋清画得很粉,没有质感。盘子的透视也是容易画错的,应注意在起稿的时候就将其画准确,多多观察比较。

(7)注意布的塑造技法,处理好笔触与布纹走向的关系。

(8)注意布的暗部与投影的色彩关系。

(9)鸡蛋壳的塑造,关键在于用笔,忌多遍反复刻画,尽可能做到精而准。

(二)分析二

图4-31和图4-32是以写实手法完成色彩静物写生对象的静物照片和参考照片。写生对象为醋瓶,不锈钢锅和料酒壶,两个番茄,花菜和两个小橘子,红、白、绿三块衬布。受光情况为右侧光,总体色调偏暖,作画角度为正视。

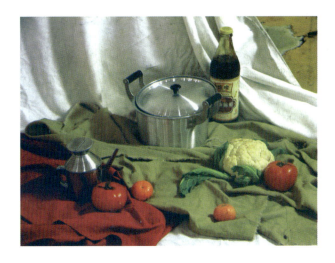

图4-31 静物照片(彩色)(分析二)

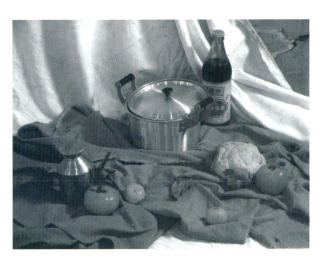

图4-32 参考照片(黑白)(分析二)

作品分析如图4-33所示。

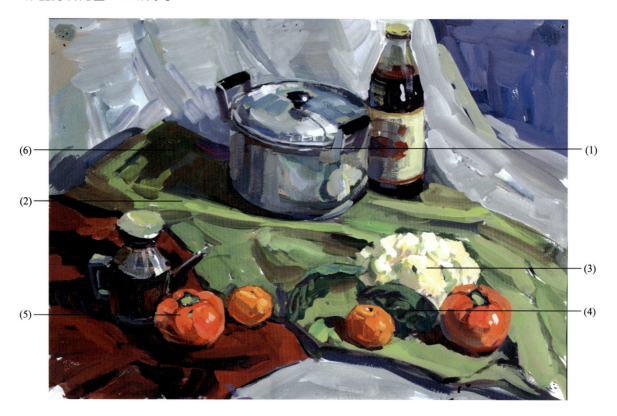

图4-33 静物写生作品分析二

为了使同学们在临摹时更好地学习画中的色彩造型技法,做如下提示。

(1)注意不锈钢器物色彩的微妙变化,运用不同调子的灰来表现不锈钢的质感,同时注意学习笔触的塑造与环境色彩的影响。在颜色较复杂且重叠的情况下,注意作画顺序,先画面积大的地方,后画面积小的地方。不锈钢制品上面有许多深浅不一的色条,也有大面积的蓝灰色,应先用蓝灰色铺好底,再画深浅不一的其他色块。

(2)在红色衬布的旁边应注意把握红绿对比的关系。建议将绿色衬布画得偏暖些,这样既呼应整体色调,又能较好地避免红绿相冲的尴尬。

(3)注意花菜的色彩变化和素描关系。

(4)对花菜的叶子颜色和绿色衬布的颜色进行有目的的区别。建议将叶子画得偏冷些,利用小范围的冷暖对比来区分静物与衬布。这是在固有色相接近的情况下比较常用的作画方法。

(5)注意番茄与红色衬布的色彩关系。建议将番茄的色彩提亮些,这样既突出了静物,同时也避免了两种红色同时出现的混乱。

(6)注意整个静物组合的投影关系,这关系到整个画面的素描关系。

(三)分析三

图4-34和图4-35是以写实手法完成色彩静物写生对象的静物照片和参考照片。写生对象主要为文化用品。受光情况为侧光。衬布色调为一绿一白。观察角度为正视,总体色调偏暖。

作品分析如图4-36所示。

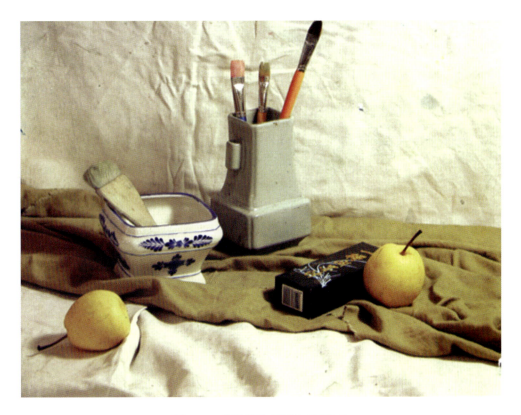

图 4-34　静物照片（彩色）（分析三）

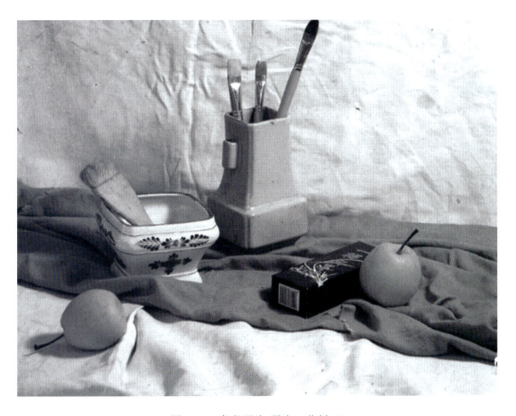

图 4-35　参考照片（黑白）（分析三）

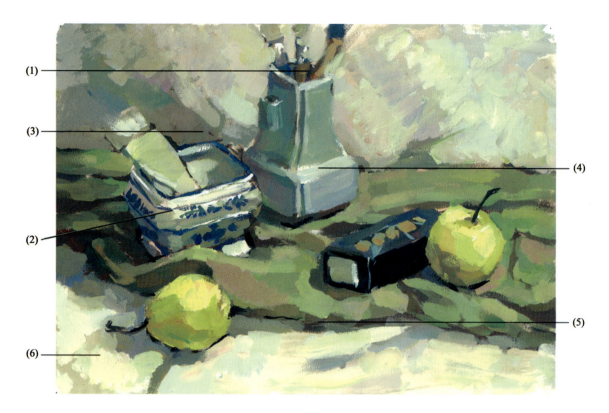

图 4-36 静物写生作品分析三

为更好地帮助同学们进行有目的的写生与临摹练习,特做如下提示。

(1)对于水粉笔的刻画应注意笔干和笔头材料质感的体现,尤其是画金属时高光点数量不可多,要点到为止,同时注意笔的透视关系。

(2)注意对瓷器的塑造,分清受光部与背光部的明暗变化、色彩变化与冷暖变化等,同时注意调准青花瓷图案的颜色,并结合素描关系处理明暗变化。

(3)两块衬布之间应有冷暖区别。将绿色衬布画得偏冷些,将白色衬布画得偏暖些,这样处理主要是由主体物的数量和类型决定的。该组静物较为雅致且数量不多,为了不让画看上去显得空荡荡的,将白色衬布上的色彩变化进行有目的的添加,使画面丰富起来。

(4)注意笔罐本身固有色的调和,应与整体色调联系起来,可画得稍微冷些,实现冷暖的对比。

(5)几种不同的绿色在同一幅画面中出现,注意相互之间的呼应和自然衔接,同时也要注意取舍。

(6)注意投影与暗部的色彩关系、虚实关系及反光部的色彩变化。

(四)分析四

图 4-37 是一幅以写实手法完成色彩静物写生对象的参考照片。写生对象为酒瓶、水粉笔和笔筒、水果、书、笔、眼镜及高脚玻璃杯,受光情况为逆光,衬布—蓝—白,观察角度为侧视。竖构图体现比较强烈的空间感。

作品分析如图 4-38 所示。

色彩的色调与表现　第四章

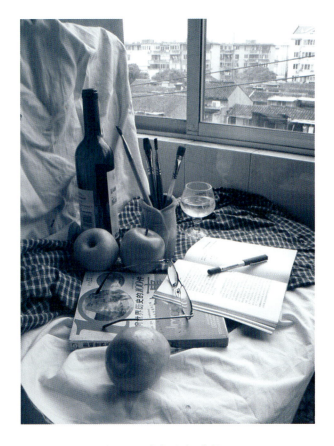

图 4-37　参考照片（分析四）

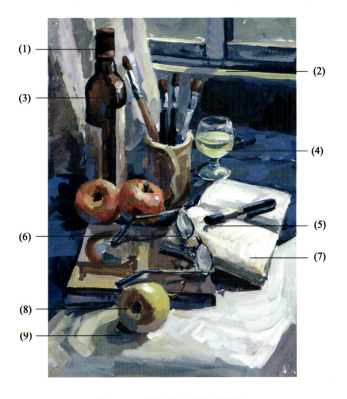

图 4-38　静物写生作品分析四

33

为更好地帮助同学们进行有目的的写生与临摹练习,特做如下提示。

(1)注意酒瓶口部的体面结构塑造,分清受光部与背光部的明暗变化、色彩变化与冷暖变化等。

(2)在背景的烘托方面,应尽量呼应画面主色调,简单的一点黄色就能象征暖光环境。同时,在对背景处理时既要注意透视效果,也应注意虚实处理,不要让后面的静物太突出,造成主次不分或前后关系不明确的问题,从而影响画面质量。

(3)注意玻璃酒瓶的质感表现,简单的一笔亮色往往能够将逆光情况下玻璃透光的效果表现出来。

(4)注意玻璃器皿光色的微妙变化,在逆光中表现玻璃器皿的质感。同时,注意运用笔触来塑造体形结构的关系,并注意玻璃器皿口部的空间塑造和玻璃厚度的表现,以及与环境的关系和微妙的色彩变化。

(5)注意笔下投影的色调变化和笔的透视效果。

(6)注意眼镜的塑造,用笔不可太多。很多同学在刻画眼镜时往往会不断将颜料往上"堆",造成太厚或太脏的效果。眼镜的刻画应用笔少而精,并结合玻璃的画法,先将背景画好,然后根据环境背景的情况进行塑造。

(7)注意打开的书的塑造。很多同学在画书时,对书的受光面、背光面和投影处的色彩、明暗观察得不细心,往往会将色彩画得很脏,没有光感和空间立体感,甚至还会将书的透视画错,出现"近小远大"的错误。

(8)注意水果在逆光时的塑造和色彩变化。

(9)注意投影与暗部的色彩关系、虚实关系及反光部的色彩变化。

第五章
色彩风景的写生

第一节
培养对色彩的敏感度

　　大自然的色彩丰富绚烂，在进行风景写生的时候，要丢掉对色彩的习惯认识，全神贯注地观察要表现的景物，感受总的印象。在全神贯注观察之后，要从总体转向局部，这就是整体观察。要掌握整体色彩与局部色彩、主要色彩和次要色彩之间的关系。(见图5-1)。

　　风景写生中有远与近、虚与实、明与暗、冷与暖等各种对比，其中冷与暖的对比是非常重要的。对色彩冷与暖进行比较、分析，可以找出色彩的倾向性及其大致面貌。在这里需要说明的是，冷与暖和纯色相没有多大关系，这不是指一般的红为暖、蓝为冷的概念，而是指微妙的色彩区别，如带红色倾向的灰色偏暖，带蓝色倾向的灰色偏冷。要找出这些微妙的区别就要靠对比，然后才有鉴别。色彩对比在大自然中随处可见，即使是相同的色彩，由于不同环境的影响，也会产生不同的色感。如一条蜿蜒通向远方的小路，由于受光的影响和环境色的影响，小路远处与近处的色彩感觉是完全不一样的。

　　初学风景写生的人都会画不准色彩，也看不出准确的色彩。人都具备感觉色彩的能力，提高风景写生水平的关键是多进行写生训练，学习正确的观察方法，不断增强认识色彩的能力。进一步讲，色彩风景写生的过程，就是提高认识色彩能力的过程。不断的写生训练，可以使作画者从对色彩的感觉较迟钝、观察色彩不敏感，逐步发展到对色彩有较高的敏感度，能细致、深入地分辨出色彩的丰富变化。

　　学画者要在平时多注意观察各种景物的色彩变化，想象一下如果此时自己正在写生，应该如何处理景物的色彩变化；什么地方最深，什么地方最浅；什么地方最实，什么地方最虚；怎样使形体简化。这种练习是一种心灵的训练，能使你学会用艺术的眼光去观察一切。如我们在柏油马路上骑自行车，下过雨的路面呈现出偏冷色的反光，路边梧桐树叶的受光处也会闪现出偏冷色的光，梧桐树叶深处的暗部却表现出较暖的褐绿或黄绿倾向。平时多做此类的观察分析，会增强我们对色彩的敏感度。(见图5-2)

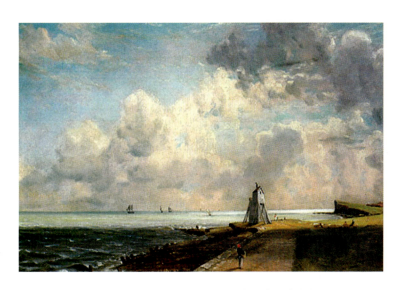

图5-1 《哈里奇，海与灯塔》约翰·康斯特布尔

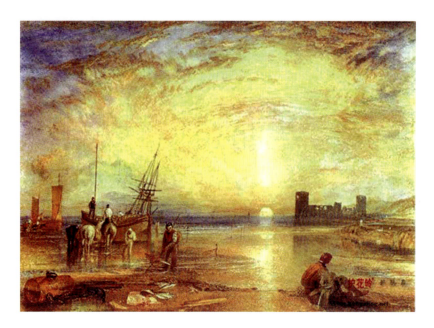

图 5-2 《归渔》约瑟夫·马洛德·威廉·透纳

在观察的过程中,要相信自己的眼睛。不同条件下的天空会呈现不同的色彩,树木并非都是绿的。影响某一色彩的主要因素是光,光使一切物体融于一个整体的色彩之中,如图 5-3 所示。

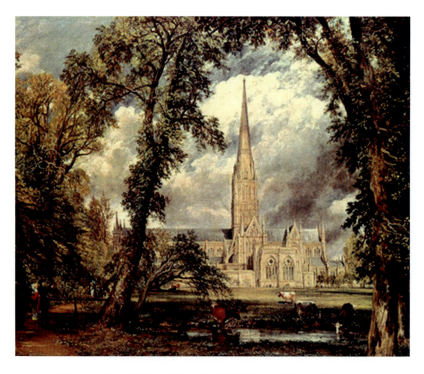

图 5-3 《从主教的庭园看萨利斯勃雷教堂》约翰·康斯特布尔

在观察色彩的过程中,要注意运用正确的观察方法。不能为了急于找准对象的色彩,眼睛老盯着一处,长时间地注视某一视点。在观察中长时间地注视某一点,会看不准色彩,一会儿觉得是暖色,一会儿又觉得是冷色,到最后什么色彩也辨别不出来,看到的只有明度上的差别,这是观察方法错误所引起的视觉疲劳和错觉。对色彩的纯度注视过久同样会出现这样的问题。这种现象称为色彩的退色现象。所以在写生时要

做到:"画天不看天,画地不看地,画树不看树。"在观察风景中的某一物体时,不要注视过久,要眼睛迅速一瞥,便转向其他物体,与其他物体的色彩做对比,这样就能较准确地识别该物体的色彩关系与色彩位置。

第二节 利用色彩的各种原理

画面上的色彩从何而来?不是把调色盒中大红大绿的颜料涂上就行了,要找出色彩的倾向性,如一片草地上的颜色,猛一看,遍地都是一样的绿色,没有色彩区别,但如果与周围的环境做一下比较,就可以感觉到其中的变化。如果把这些感觉画出来,草地的色彩就丰富起来了。色彩表现优秀的作品《拾穗者》如图5-4所示。

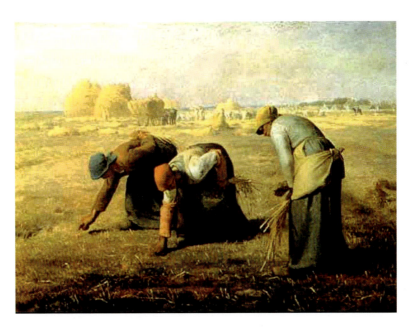

图5-4 《拾穗者》让·弗朗索瓦·米勒

加强纯度对比可以使鲜艳的色彩更加艳丽、生动。一般画面上的主要部分都使用较鲜明的、纯度较高的色彩。在风景写生中,近处的色彩饱和、鲜明,距离越远的色彩纯度越低。

根据光色的物理作用和视觉对色彩的反应,利用色彩的补色原理,能使画面上的色彩更丰富、更生动。如果在一幅画面上仅仅是黄红色的色彩,视觉就会出现某种对蓝色的渴求。根据这个原理,研究客观物体的色彩对视觉所产生的影响,使我们能够认识自然界中更多的色彩现象。如一条在阳光照射下的、呈土黄色的砂土路,路近处小石块的投影就呈现出受光的土黄色小石块的补色——蓝紫色。又如在大片金黄色麦田上方的蓝天,在蓝色中间一定要加入一定比例的红色,使蓝天微微呈蓝紫色,使其与金黄色的麦田形成一定的补色关系,使色彩更加鲜艳、生动。

在写生时运用好色彩的各种关系,能够使画面上的色彩产生丰富的变化。

第三节 画面的概括与简化

在进行风景写生时,通过寥寥数笔就能画出较好的画面效果,这说明作画者有绘画经验。在自然界中,各种景物的色彩非常丰富,光线千变万化,因而要学会概括和取舍,要养成良好的习惯,用"柔和焦点"的方法来观察颜色,用"眯眼"的方法找出对比和反差。学会简化景物的形体,是画水粉画和写生的良好开端。形体的简化使画面简洁、明朗、轮廓分明,使整幅画达到和谐统一的效果。可以把画设想成是由大小不同、相互连接着的形体组成的,把色调用得恰到好处,就会创造出栩栩如生的形象。

简化画面的成分十分重要,首先要画出主要景物的形状和它们之间的关系,而细节可以暂时忽略。尝试用准确的笔触和色彩确立形状,创造一个良好的开端,然后以大块平涂的色块代替线条的勾画,这有助于一开始就定下简洁而强烈的基调。接着逐步描绘细节部分,不要担心画面的最后效果,知道怎样开始才是最重要的。

色彩风景写生的一个要求就是运用色彩表达画面上的近、中、远空间的变化。除了画面上物体的近大远小、虚实变化与明暗变化等因素外,要正确地用色彩关系表现出景物的空间关系,这是风景写生中的一个重要课题。

在风景写生中,经常会出现前景拉不开,后景推不远,没有深度的情况。作画者往往把所有呈现在眼前的丰富多彩的自然色和色彩关系,涂成了一块脏色,这主要是因为画面上的空间透视存在问题。一般的风景写生,必须分清三层景的关系,要把复杂的景色归纳为近景、中景、远景,使画面有深远的感觉。如果近景、中景、远景都有树木,可以利用色彩的变化规律及空间关系,将画面中的树画得有层次一些。如果画的是一条伸向远方的小路,远处的色彩相对近处的色彩而言,其色彩强度及光线与阴影的对比就弱些,如图 5-5 所示。

图 5-5 树间小道

空间距离与色彩变化的规律告诉我们,距离我们越近的物体,受空间透视的影响越小,色彩的明度、纯度和色相的冷暖对比越强。近处的物体光影变化强烈,稍远就柔和一些,较远就会融合在统一的色调之中。近距离的色调偏暖,远距离的色调偏冷。近处的物体明度对比强,远处的物体则比较模糊。一般来说,暖色是向前的,而冷色是后退的,色彩的纯度强弱与明度强弱,同样也有向前向后的感觉。物体离光源越远,它的色彩强度及光线与阴影的对比就越弱。利用色调的冷暖变化和色彩的前进与后退的感觉,可以恰当地表现物体的空间距离及色彩的透视感。

第四节
风景写生训练的要点与步骤

风景画与静物画、人物画相比,具有较大的抒情性。在进行风景写生时,在具体环境中直接感受大自然的光线和色彩,观察自然界千变万化的色彩关系,与室内的静物和人物写生相比,风景写生能更充分地展示大自然的色彩规律。风景写生首先要解决的问题是用色彩表现大自然无限广阔的三维空间,除了利用素描的透视规律来表现远近关系外,还要学习用色彩规律来表现大自然的空间透视。在进行风景写生练习时,要研究阴天、雨天、雪天等不同天气,以及早、中、晚等不同时间的色彩变化。

在初期进行风景写生时,可先用 32 开的纸进行一些色块练习,用大色块画出天、地、房屋、树木等比较明显的色彩关系和前后空间关系,练习用大色块表现不同时间、不同气候条件下各种景物的色调与色彩的变化。积累了一定的色彩写生经验后,再用稍大的纸张进行练习。

风景写生训练步骤如下。

步骤一:构图,也就是取景,一般以包含近、中、远三大层次的景象为宜。构图时应注意景物的大小、对称等因素,但尽量不要过于对称,以免显得呆滞或"不透气"。如果写生对象是建筑物,在构图上除了要注意以上因素外,还要特别注意建筑物的结构与透视关系,最好用木炭条起稿,比较准确地画出对象;但也不必太细腻,否则容易弄脏画面。构图如图 5-6 所示。

图 5-6　构图

步骤二:在构图基本确定后,可以放开手大胆地着色。着重寻找大的色彩关系与色调。用较稀薄的颜料,涂出受光与背光的色块,分出大体色块的冷暖与明暗关系,并注意画中的前后与虚实关系。在可能的情况下,远处较虚的部分可乘势一次完成,并进行简单的塑造与色彩衔接。着色如图5-7所示。

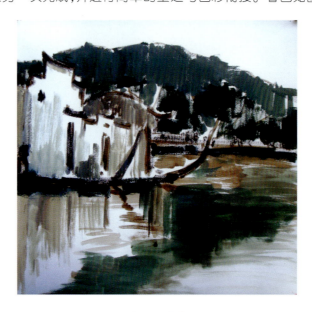

图5-7　着色

步骤三:在进行深入刻画的时候始终要注意观察整体。要把握大的色彩关系与虚实关系,否则画面会显得支离破碎,所以在塑造过程中局部色彩要服从整体色调。大色块与大色块之间要做色彩冷暖、明暗之间的对焦,要舍弃一些不必要的小细节,以服从整个画面的整体需要。深入刻画如图5-8所示。

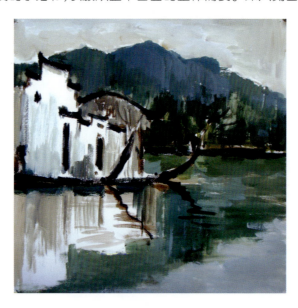

图5-8　深入刻画

步骤四:在风景画中,光源色和环境色是写生的主要依据。在最后完成写生时,除了要刻画出画面上各个部位细微的形体结构及色彩关系外,还要检查整个画面色彩是否有不协调的颜色存在。要依靠光源色与环境色的色彩变化规律去理解、分析画面的色彩,并做一些局部调整,以使画面色彩达到最佳效果,如图5-9所示。

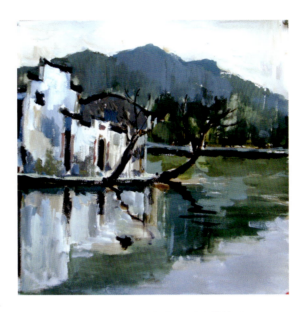

图 5-9　调整画面色彩达到最佳效果

最终成图如图 5-10 所示。

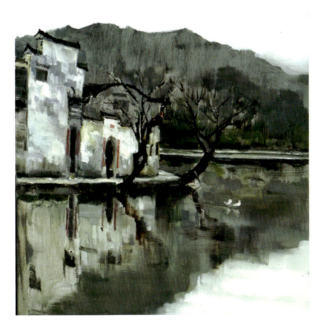

图 5-10　最终成图

第六章
色彩人物的写生

要画好色彩人物,首先要有扎实的素描基础。色彩人物的写生比素描人物写生和色彩静物写生难度要大一些,不仅要有对素描人物的理解能力和表现技巧,还要有对色彩的感受能力和表现方法,是两者的结合,是能力的提升,是审美的综合。

色彩人物写生的主要目的是解决色彩问题,但是没有形的色彩是不完整的,作为一种视觉传媒,形状要比色彩有效得多。但是运用色彩得到的东西却不能通过形状得到,两者是相辅相成的。马蒂斯曾说过:"如果线条是诉诸心灵的,色彩是诉诸感觉的,那你就应该先画线条,等到心灵得到磨炼之后,它才能把色彩引向一条合乎理性的道路。"如著名画家达·芬奇在14世纪创作的《蒙娜丽莎》便是如此,如图6-1所示。

那么,色彩人物写生时应该注意哪些要点呢?

一、对人物结构的理解

人的头部结构复杂。体块关系、肌肉解剖、五官的结构与基本形体构成都是色彩人物写生必须要解决的问题。缺少对人物结构的理解和研究,色彩人物写生就会变得很表面、很肤浅、不内在、不真实、不生动。因此对人物形象结构的掌握显得非常重要。色彩人物写生,要和素描人物形象训练结合起来,将后者作为对色彩人物形象写生的表现依据。人物形象写生,要始终把形体结构放在首位,结构是本质,是骨架。当然还要注意头部和脖子的关系。

二、色彩人物写生的色调把握

基础色彩的练习,主要从室内静物写生和室外风景写生两个途径进行。在写生的过程中,不断地训练观察能力、表现能力和色彩艺术的审美能力,逐渐建立起一套色彩认知体系。其中对色彩三要素的应用,即对色相、明度和纯度的应用,以及对色调变化统一的熟练掌握,都是构成完整色彩修养的必要因素,也是进行色彩人物写生的基础。在色彩人物写生时,一定不要忽略色彩的表现。人像是载体,色彩是语言,两者相辅相成,有机统一,不能分割。如画家哈尔斯在15世纪创作的《吉卜赛女郎》就是很好的例子,如图6-2所示。

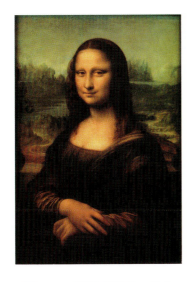
图6-1 《蒙娜丽莎》达·芬奇

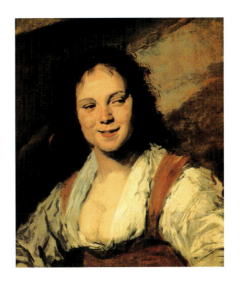
图6-2 《吉卜赛女郎》哈尔斯

三、色彩人物写生的形态与神态的塑造

进行色彩人物头像写生时，不仅要进行形体结构的分析研究，使之更内在、更本质，还要认真观察色彩的微妙变化，如冷暖、色调的变化，更要深刻挖掘人的内心世界和精神气质。当然，对形体的刻画要和对神态的把握有机结合，研究神态的变化与形体的运动的关系。只有把两者完整地结合在一起，人物的形象才能生动自然，惟妙惟肖。要做到这一点，必须在观察能力上下功夫，并且不断地研究肌肉与骨骼的结构关系，以及人物内心世界的微妙变化和外在精神的特征。代表作有列宾在1873年创作完成的《伏尔加河上的纤夫》，如图6-3所示。

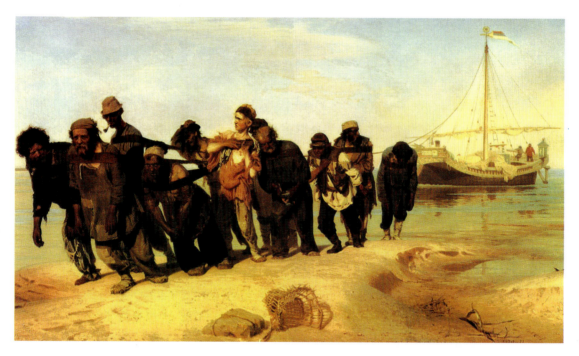

图6-3 《伏尔加河上的纤夫》列宾

四、色彩人物写生的笔法运用

人像写生不像静物写生和风景写生那样场面大、物体多、过于讲究空间关系，而是局限于脸部、头发及脖子等，色彩变化也不是那么强烈，色域相对较窄，形体的集中刻画也大部分限于脸部。因此，如何在有限的空间内，用变化的笔触更好地刻画形象是考验表现技巧的关键之处。一般来说，背景的涂色要薄一些，颜色灰一点，避免影响脸部。头发的画法可以适当概括，但要注意发型的美感和变化。具体到脸部的刻画时，用笔的要领便凸显出来。在进行局部塑造时，除了充分理解形体结构外，用笔的方向与变化要时时紧贴结构，围绕形体变化，这样脸部的体感就显得很结实、很严谨。切忌胡乱用笔，心中无形体、无结构。笔法的运用多种多样，既要有干有湿、有大有小、有正有斜，又要有主有次。用笔的变化只有做到严谨细致，色彩头像才能形神兼备、形色俱全，才能产生强烈的艺术感染力。

第七章
优秀作品欣赏与练习

色彩优秀作品如图 7-1 至图 7-67 所示。

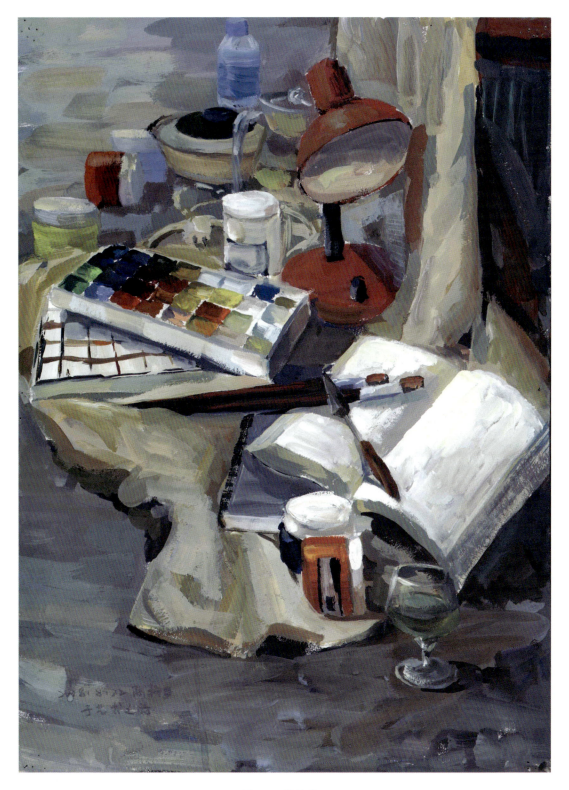

图 7-1　作品选一

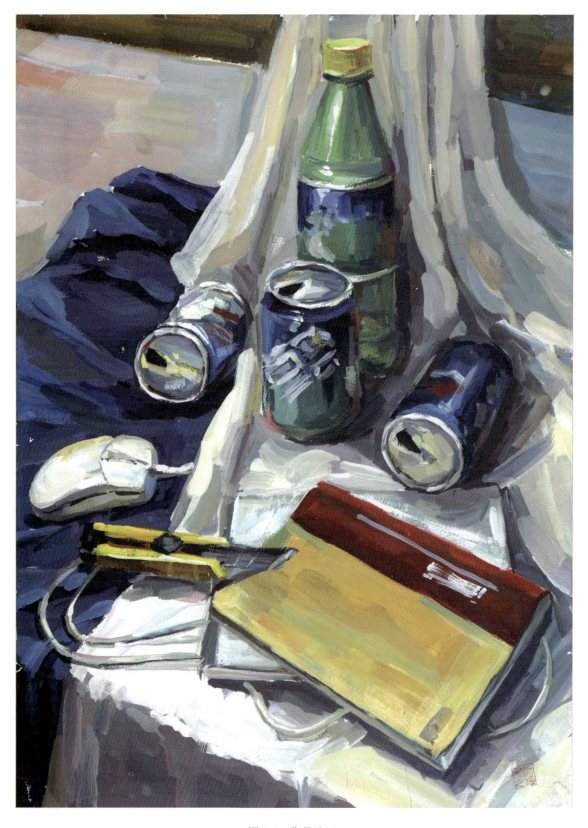

图 7-2 作品选二

优秀作品欣赏与练习　第七章

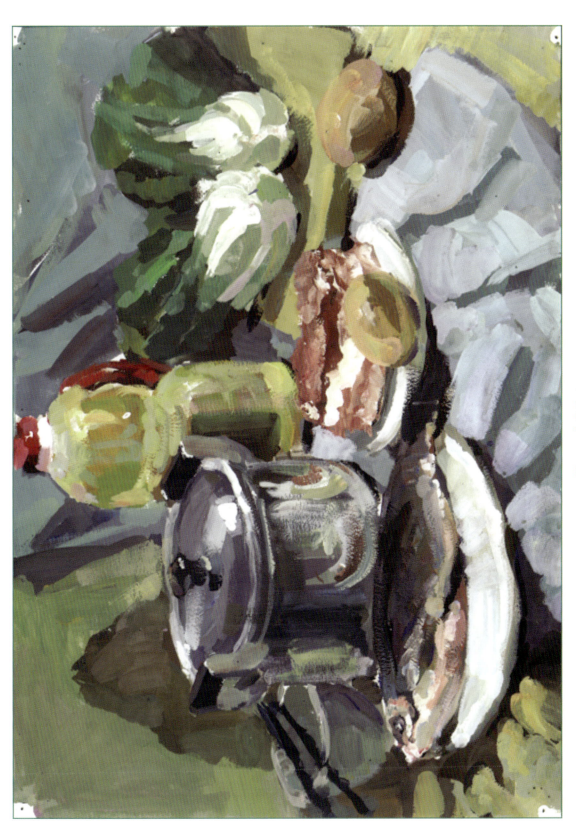

图 7-3　作品选三

53

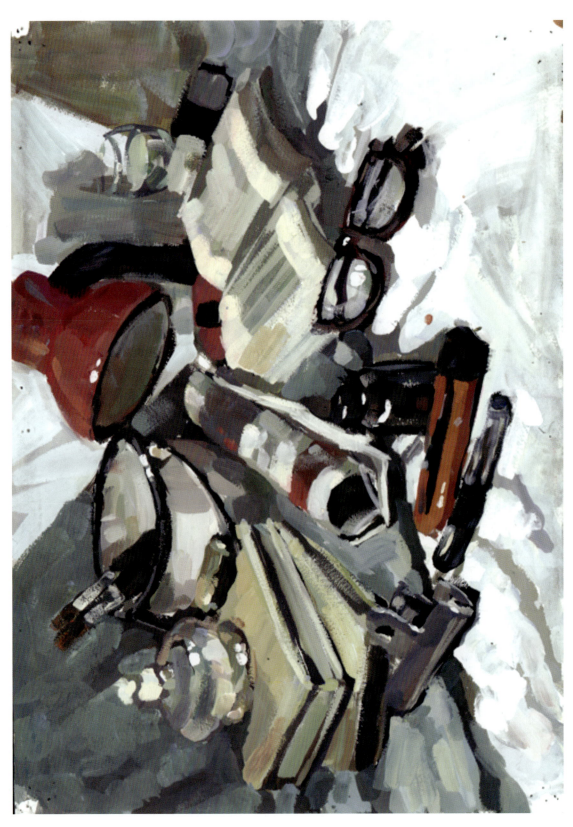

图 7-4 作品选四

优秀作品欣赏与练习　第七章

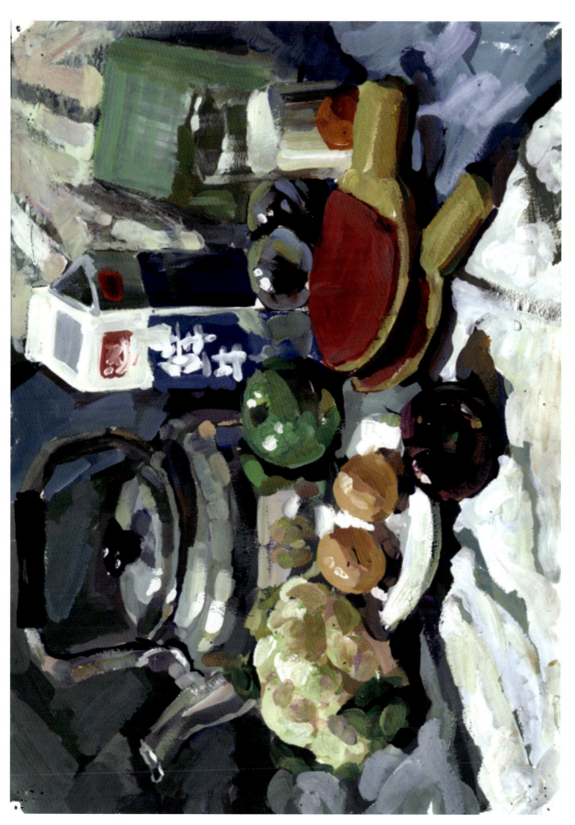

图 7-5　作品选五

55

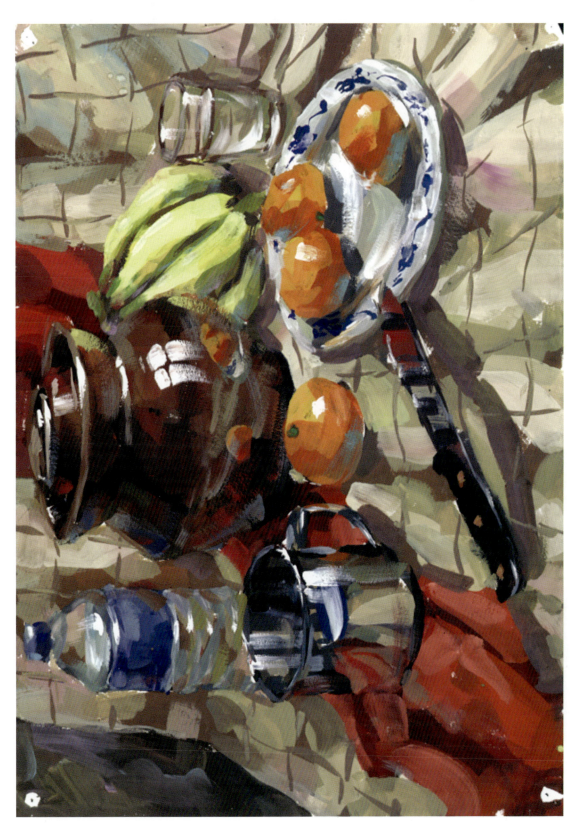

图 7-6 作品选六

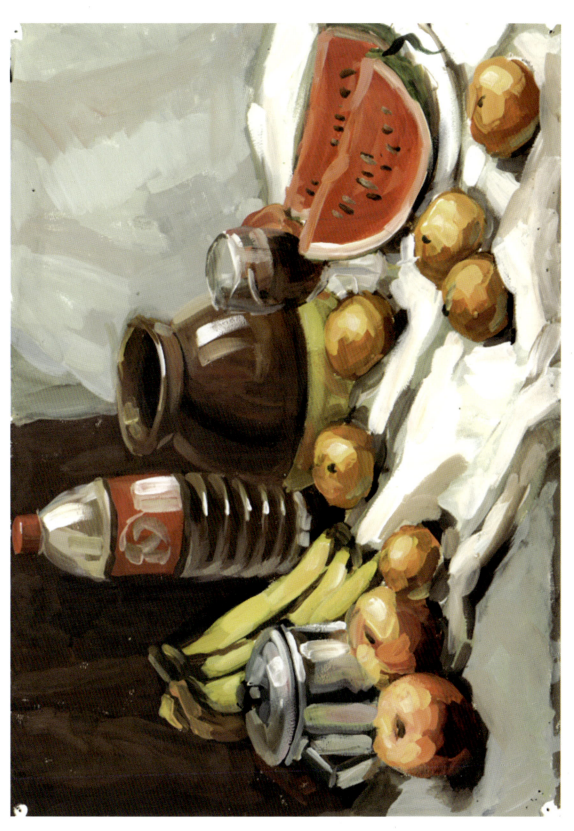

图 7-7　作品选七

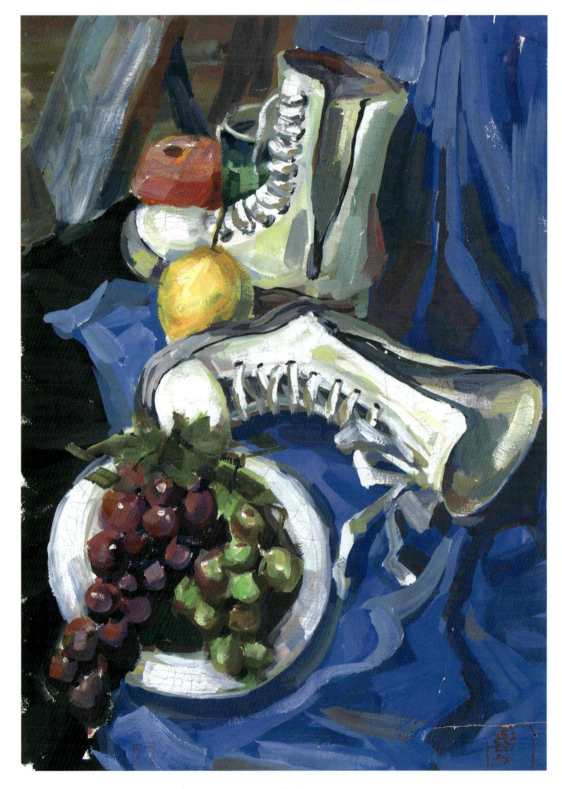

图 7-8 作品选八

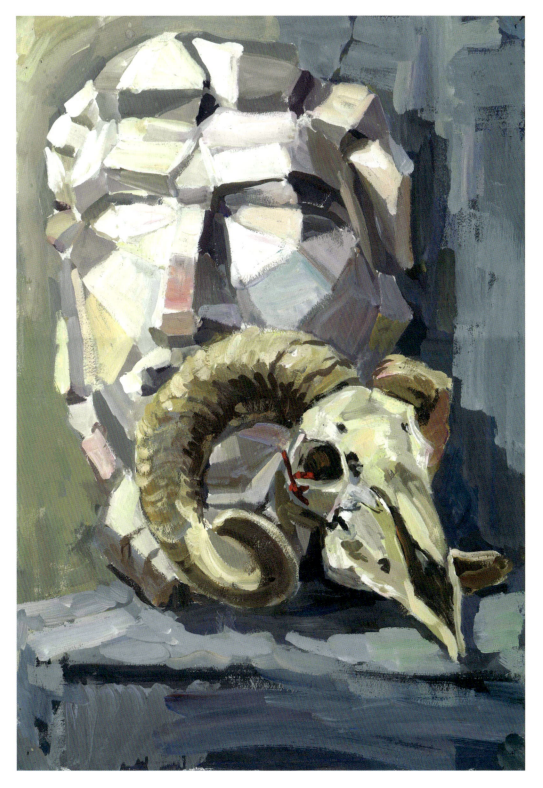

图 7-9　作品选九

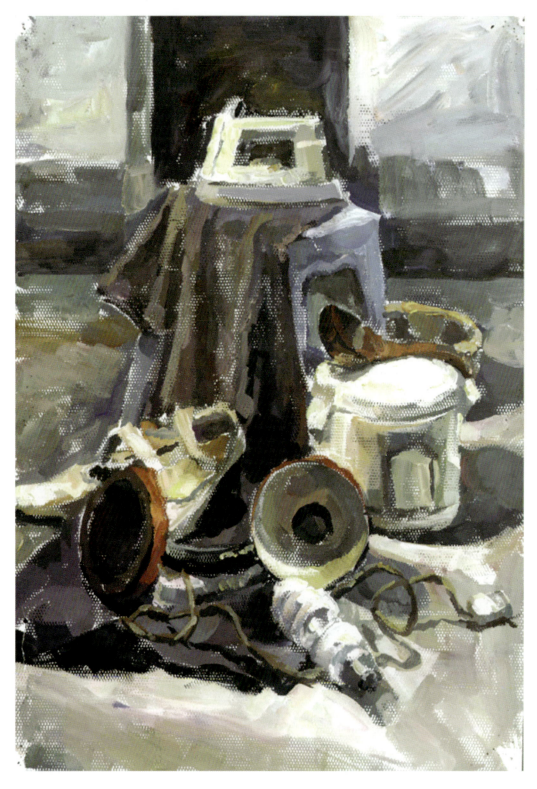

图 7-10　作品选十

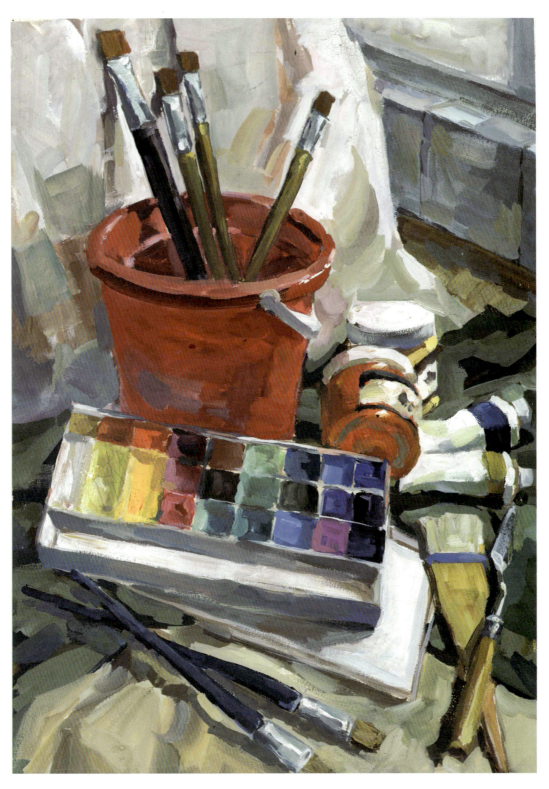

图 7-11 作品选十一

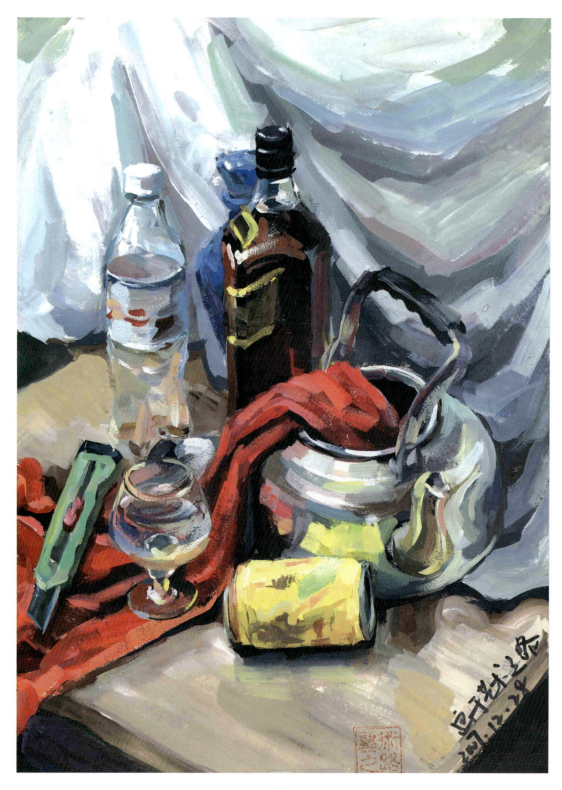

图 7-12 作品选十二

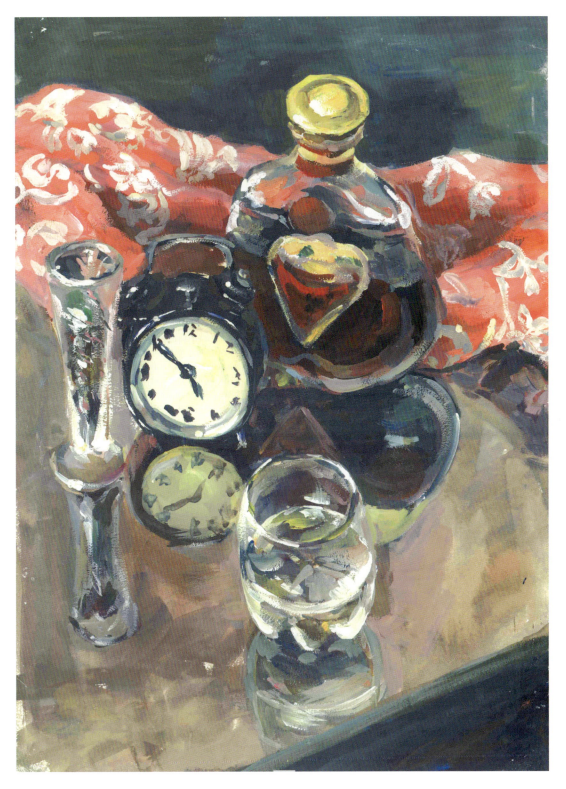

图 7-13　作品选十三

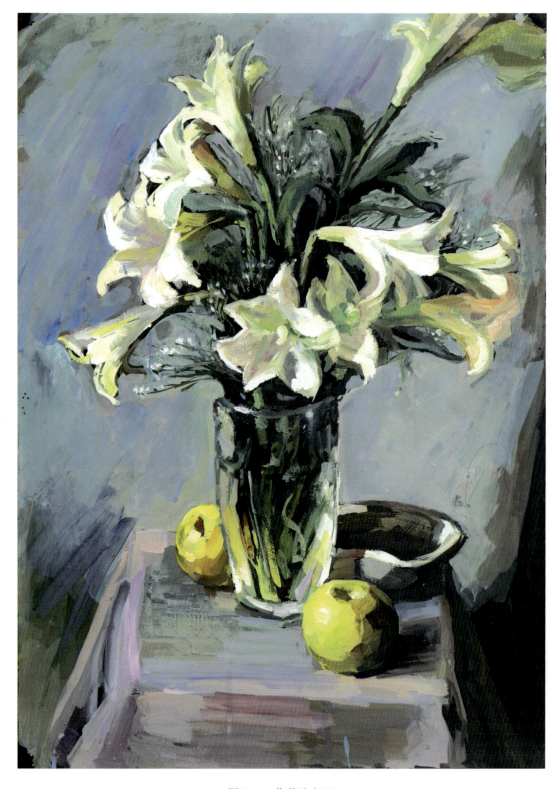

图 7-14　作品选十四

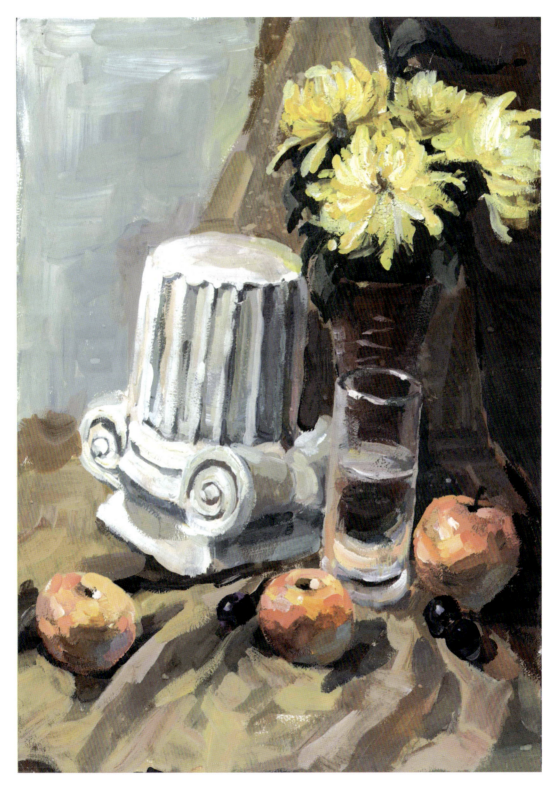

图 7-15　作品选十五

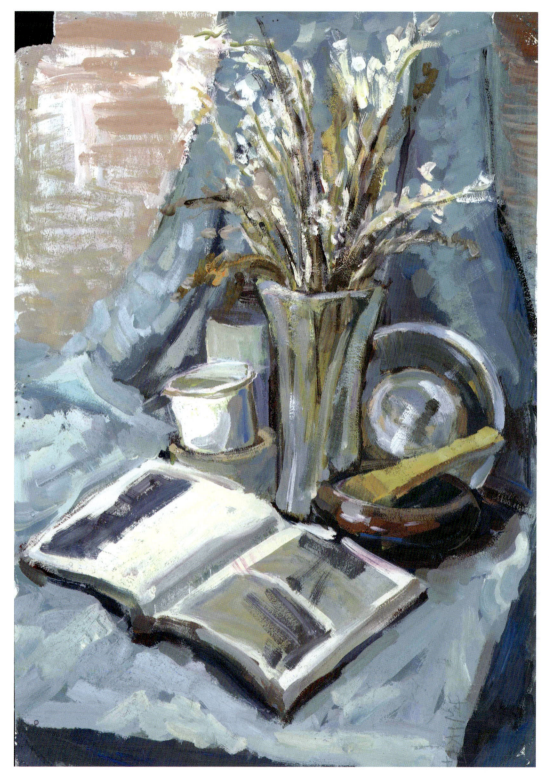

图 7-16 作品选十六

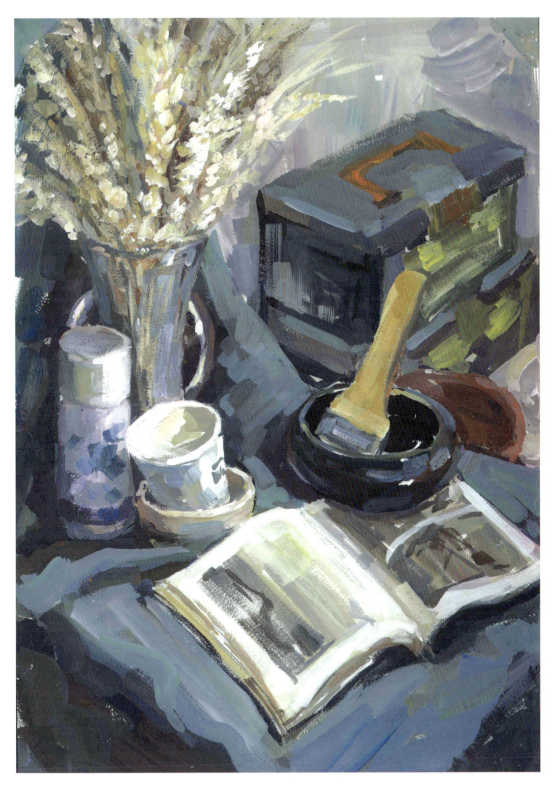

图 7-17　作品选十七

图 7-18　作品选十八

图 7-19　作品选十九

图 7-20　作品选二十

图 7-21 作品选二十一

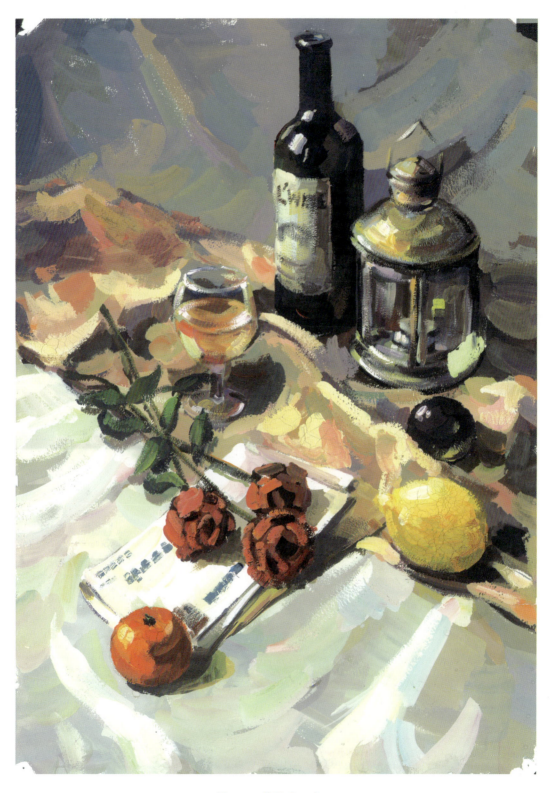

图 7-22　作品选二十二

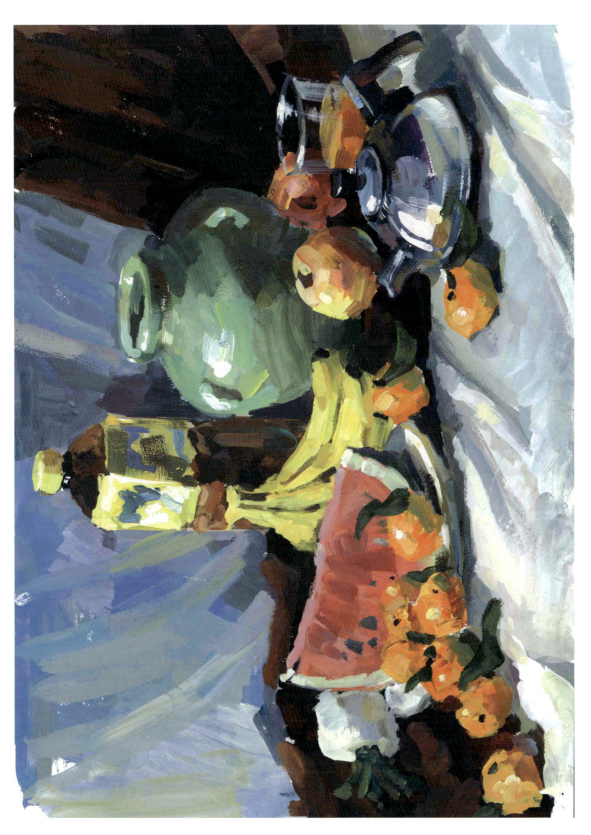

图 7-23 作品选二十三

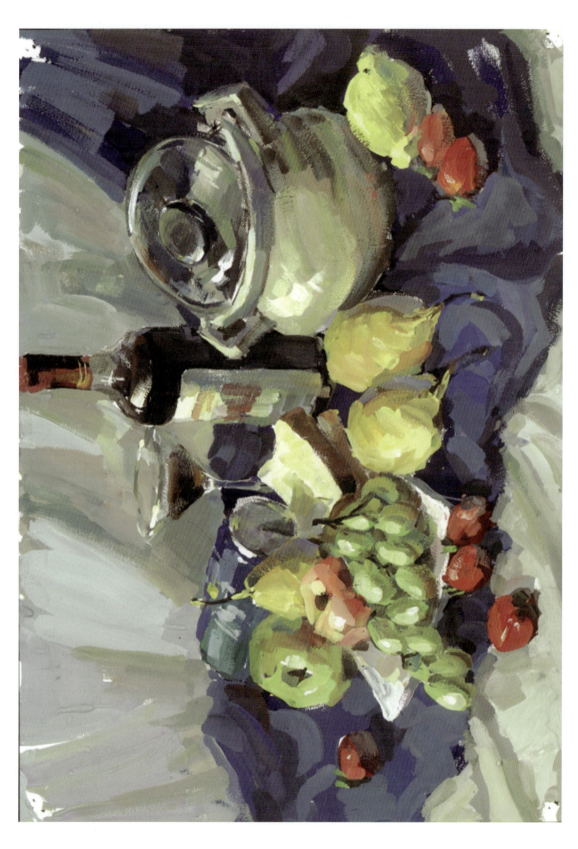

图 7-24 作品选二十四

优秀作品欣赏与练习　第七章

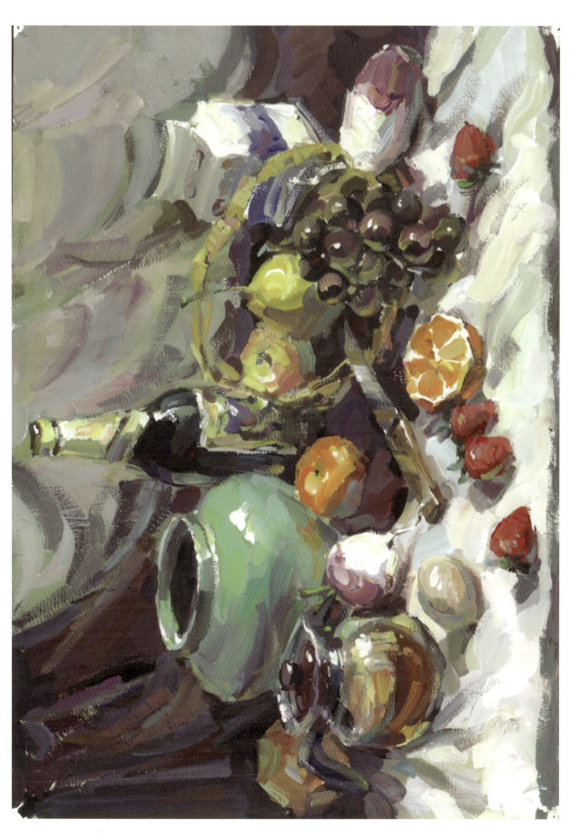

图 7-25　作品选二十五

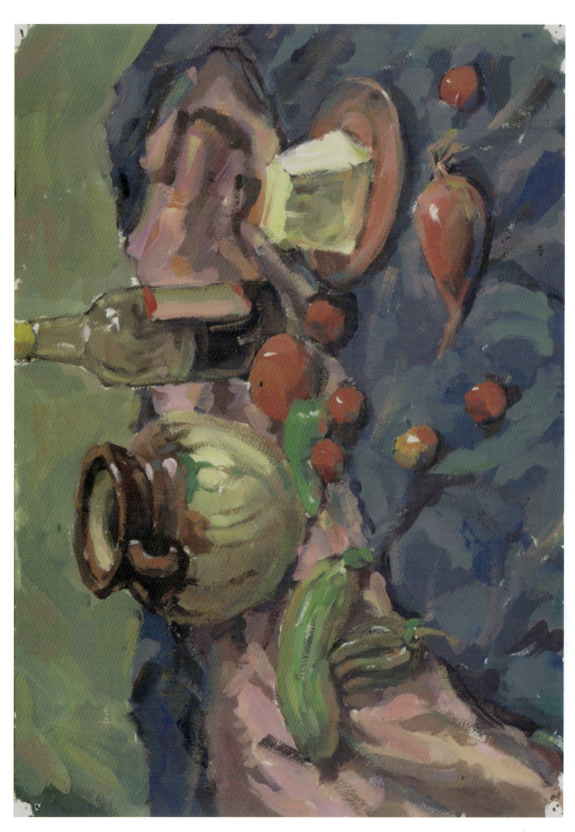

图 7-26 作品选二十六

第七章 优秀作品欣赏与练习

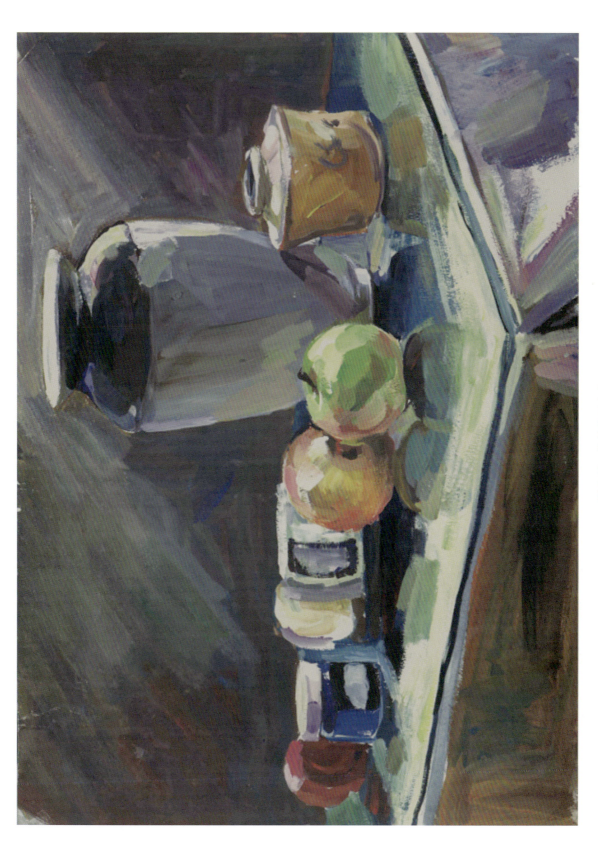

图 7-27 作品选二十七

77

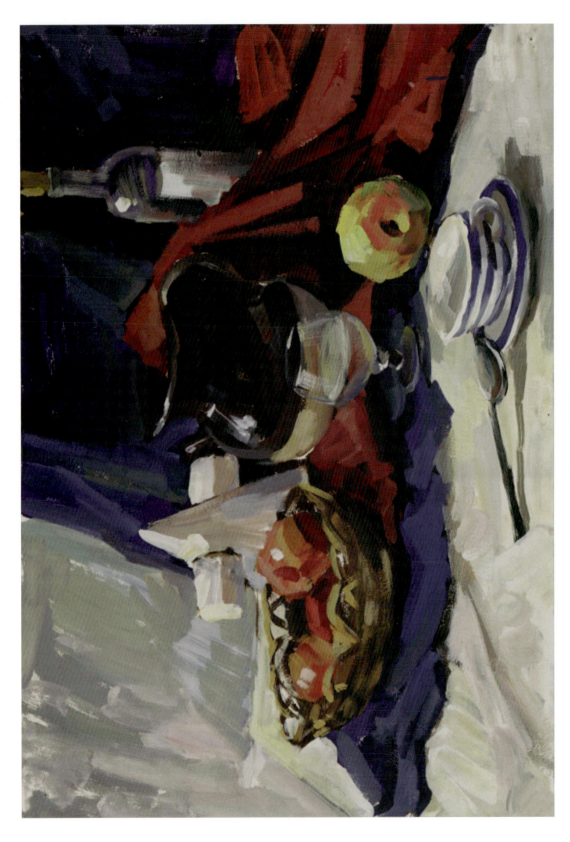

图 7-28 作品选二十八

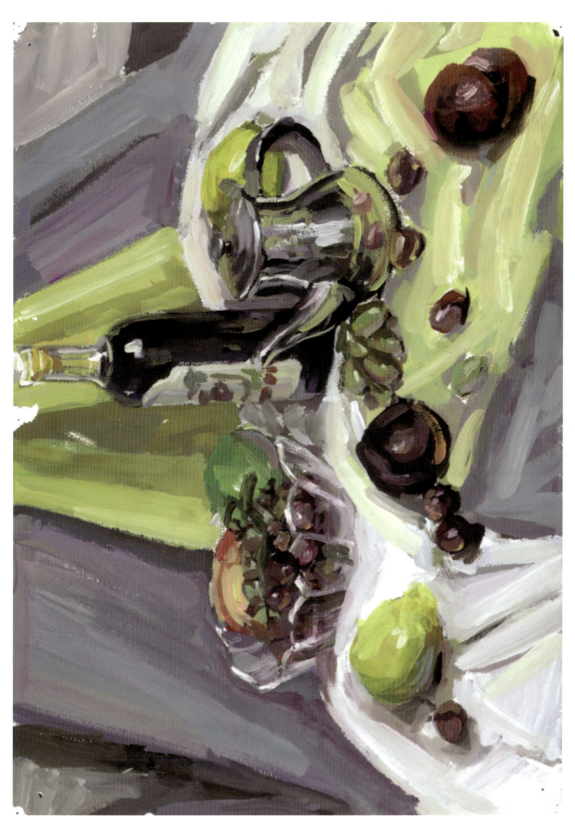

图 7-29 作品选二十九

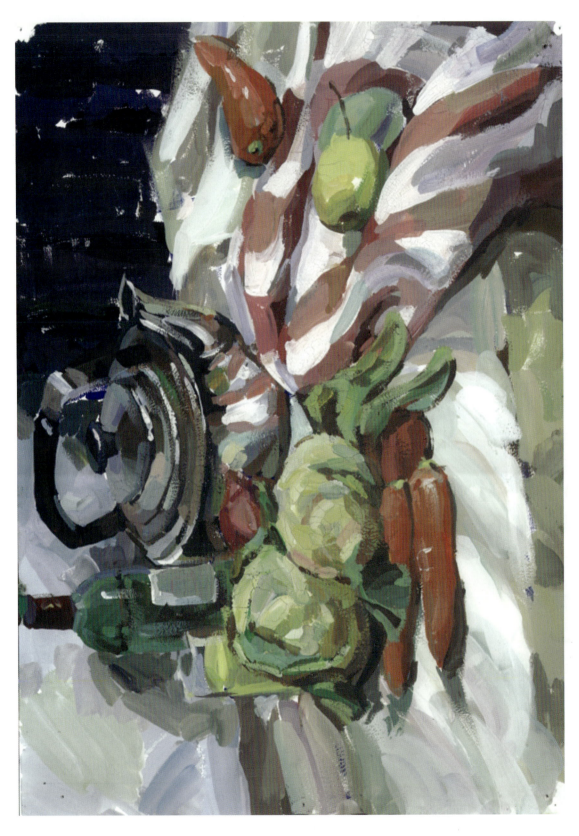

图 7-30 作品选三十

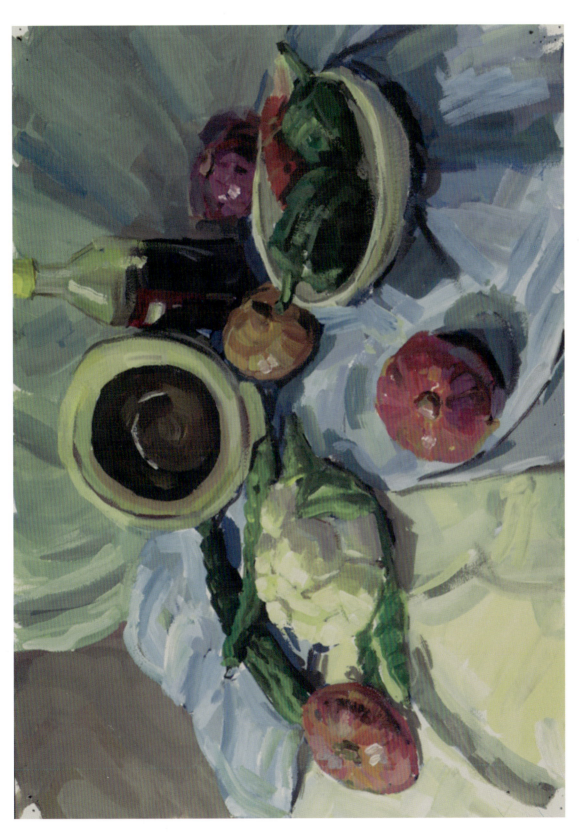

图 7-31 作品选三十一

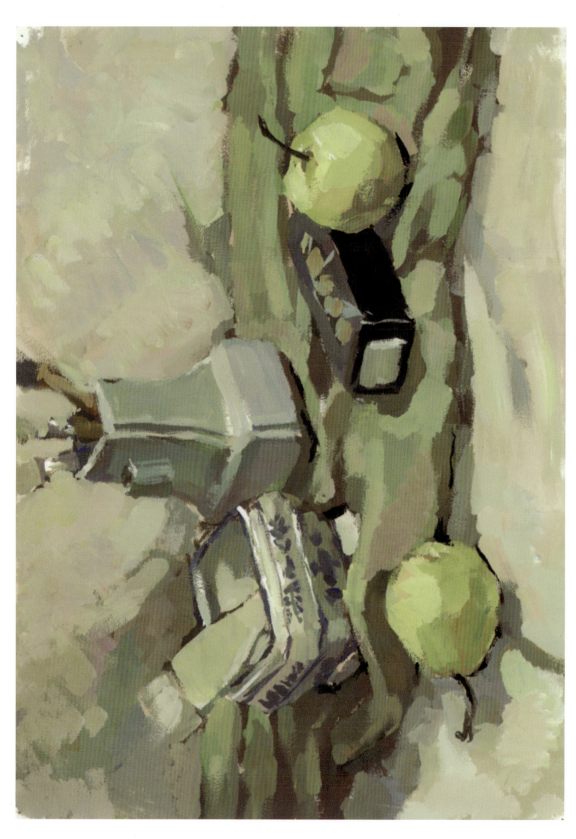

图 7-32 作品选三十二

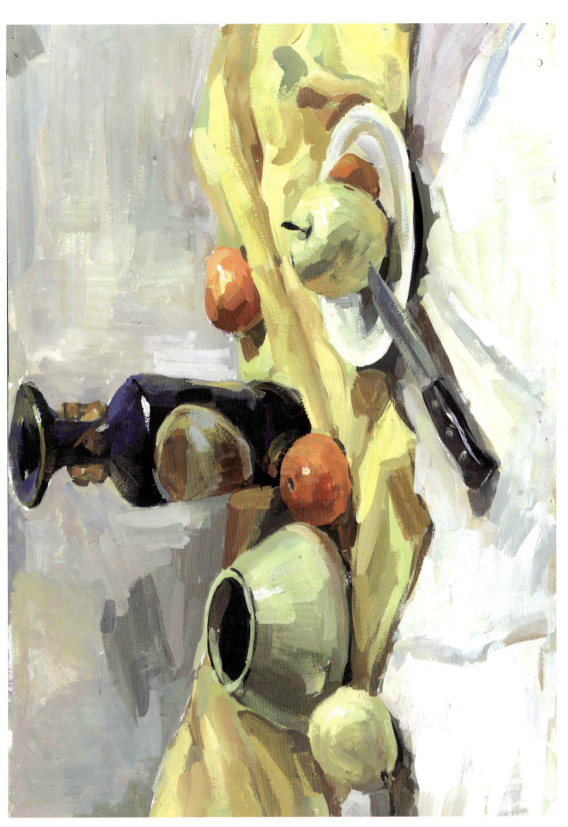

图 7-33 作品选三十三

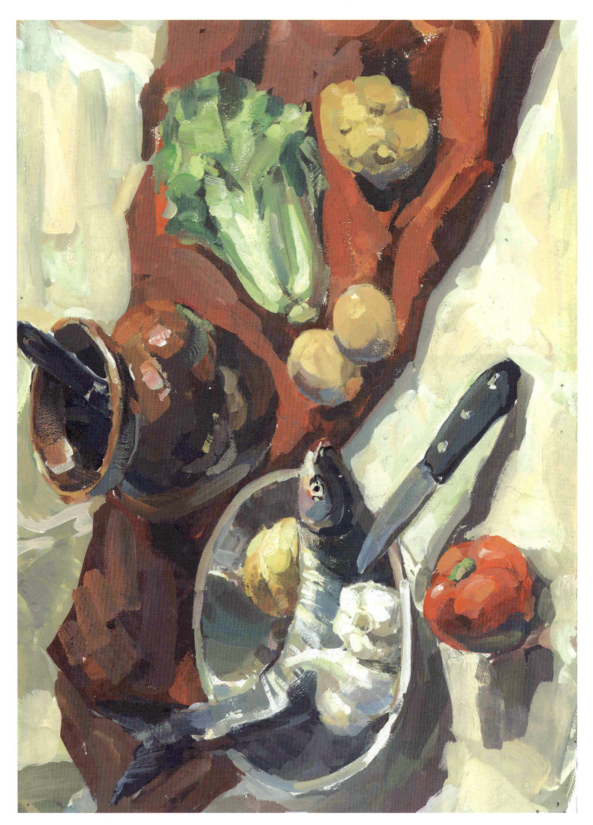

图7-34 作品选三十四

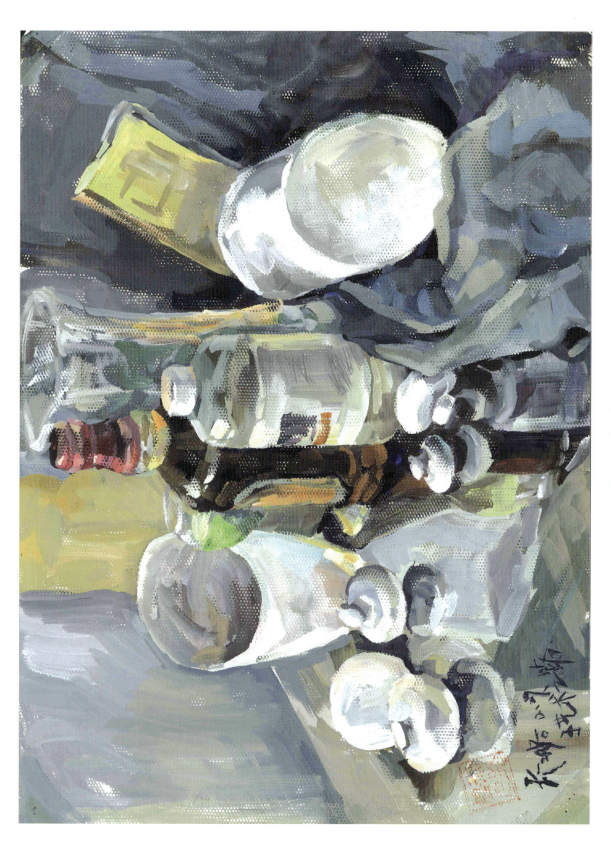

图 7-35 作品选三十五

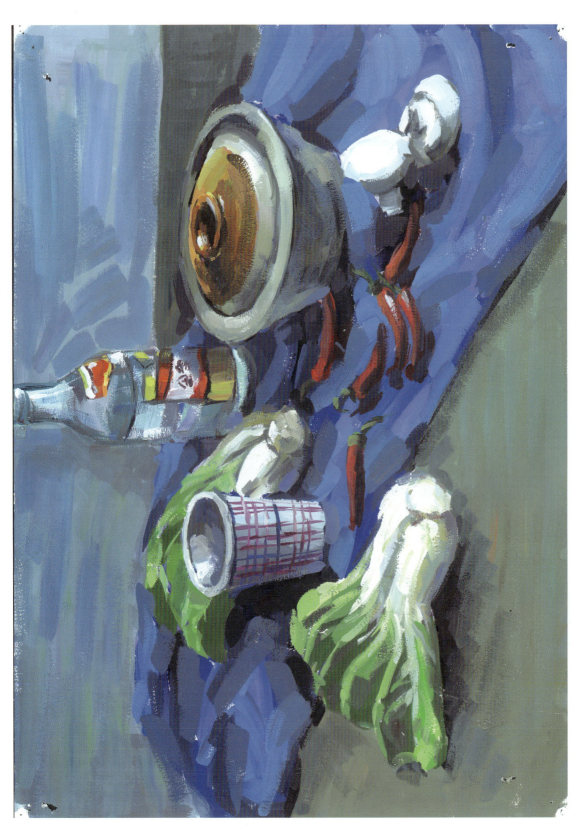

图7-36 作品选三十六

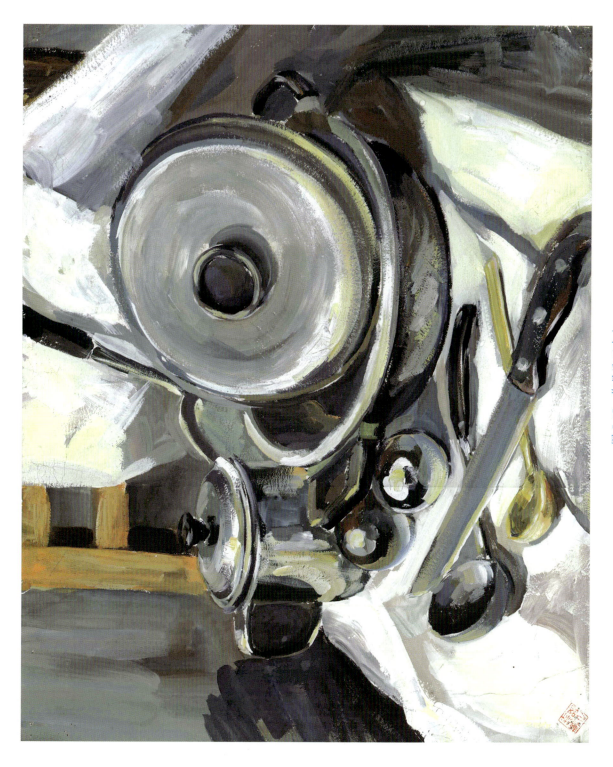

图 7-37 作品选三十七

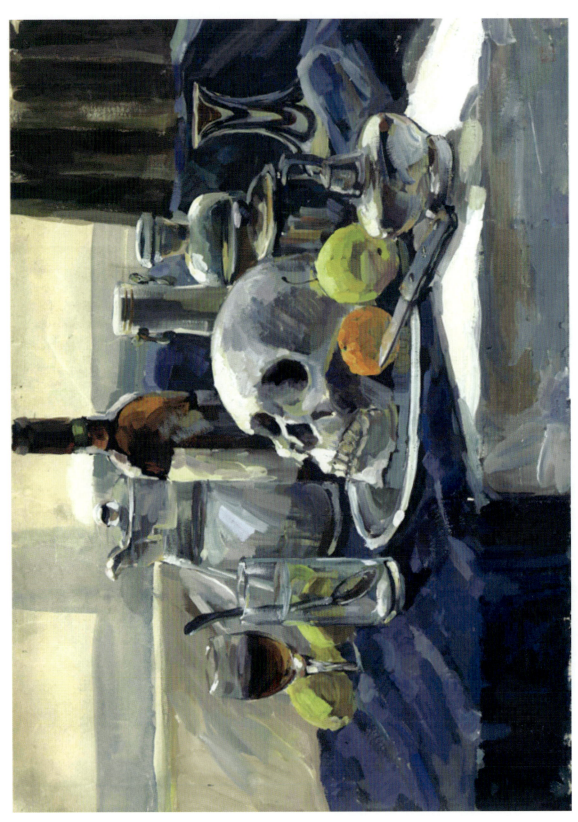

图7-38 作品选三十八

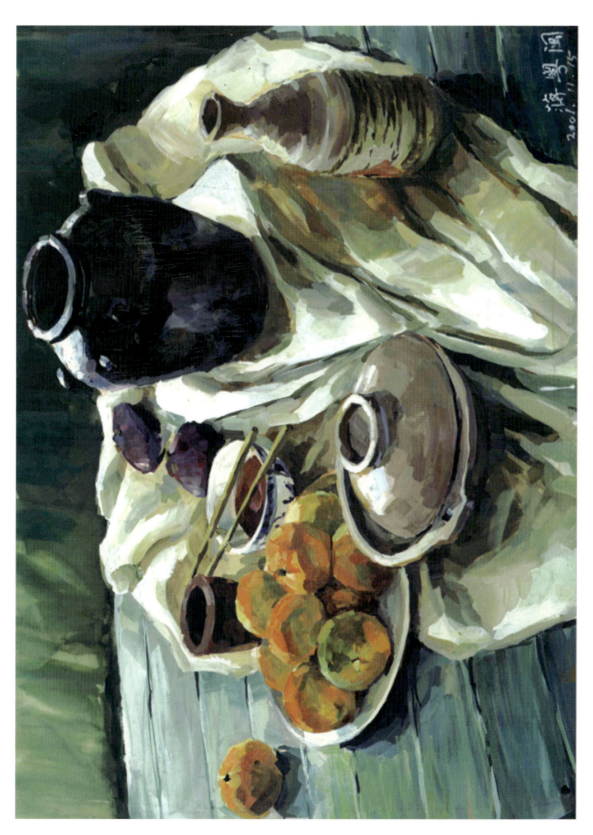

图7-39 作品选三十九

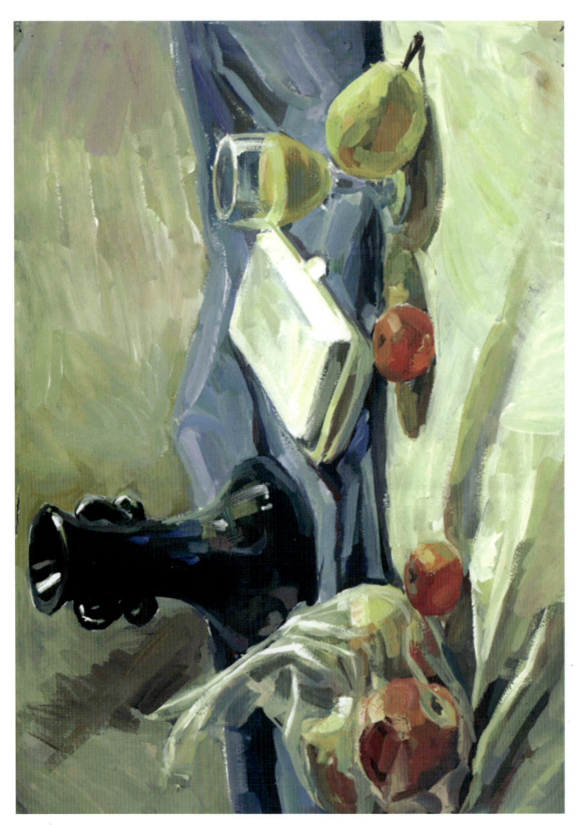

图7-40 作品选四十

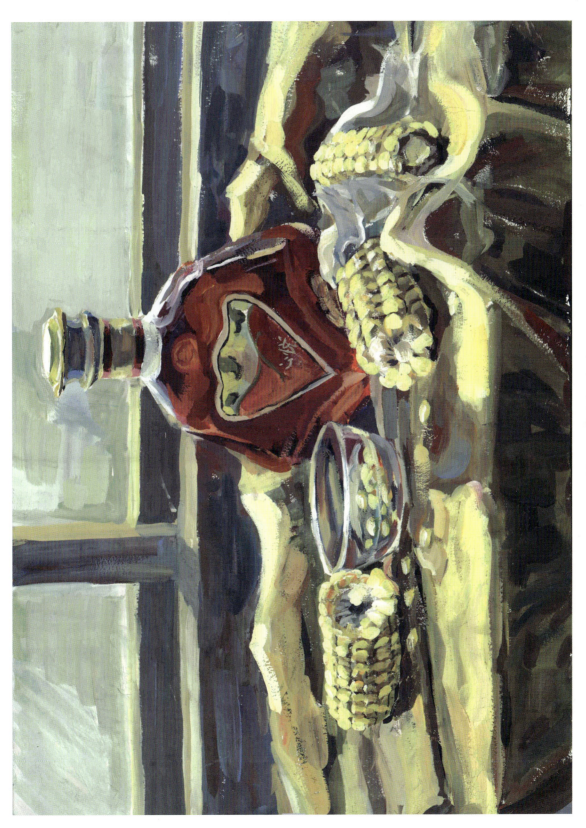

图7-41 作品选四十一

图 7-42 作品选四十二

图7-43 作品选四十三

图 7-44 作品选四十四

图 7-45 作品选四十五

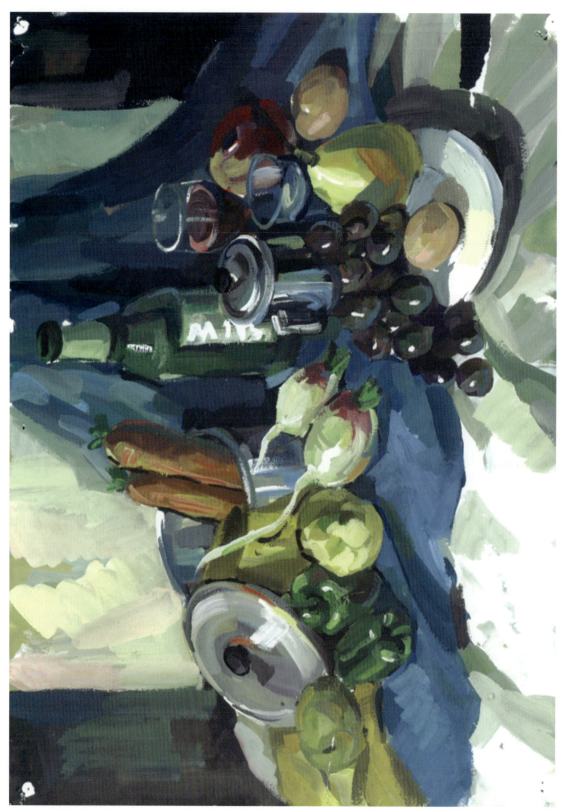

图 7-46　作品选四十六

第七章 优秀作品欣赏与练习

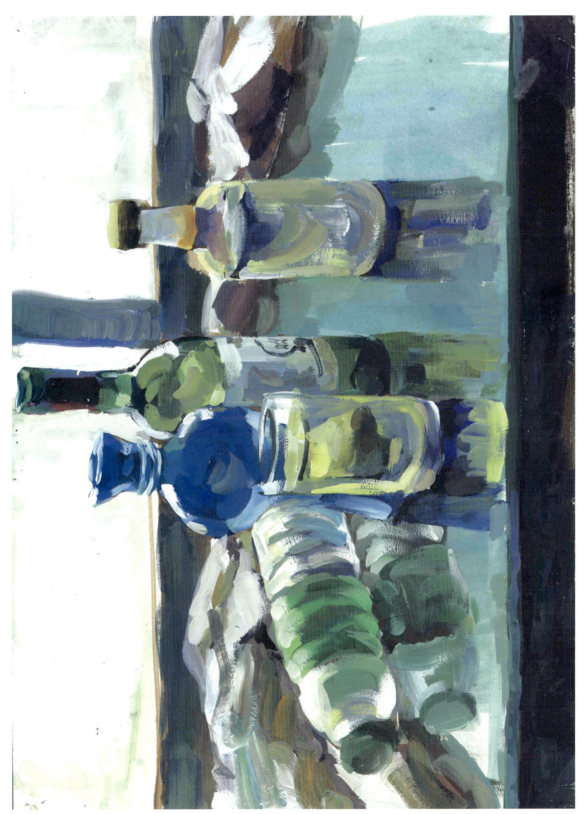

图 7-47 作品选四十七

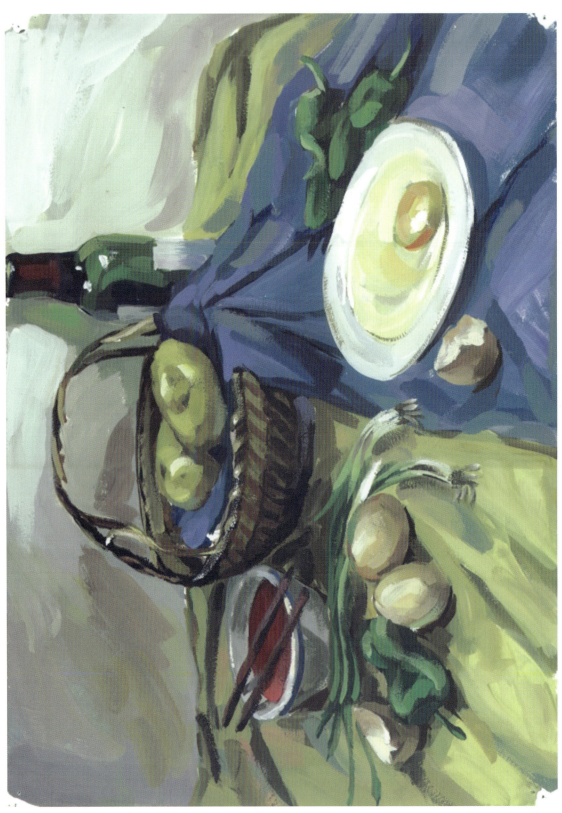

图7-48 作品选四十八

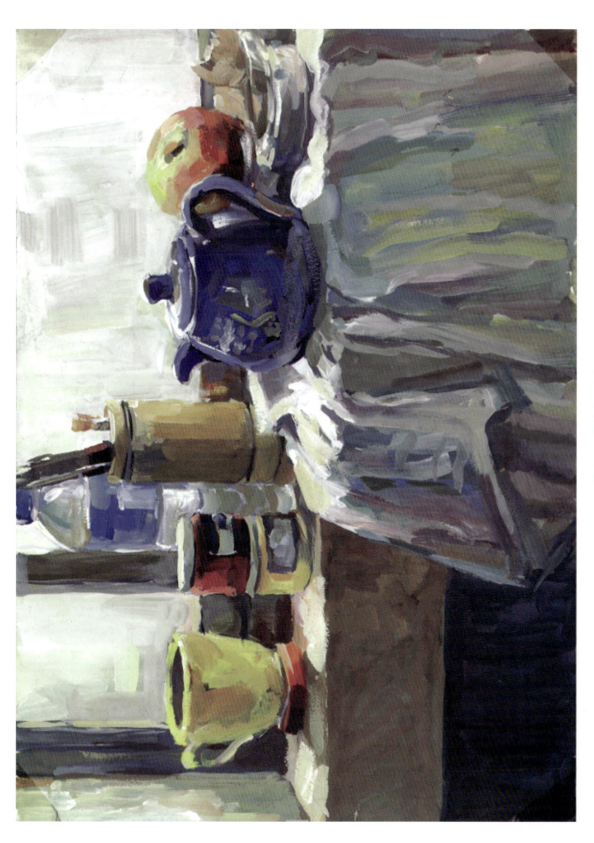

图 7-49 作品选四十九

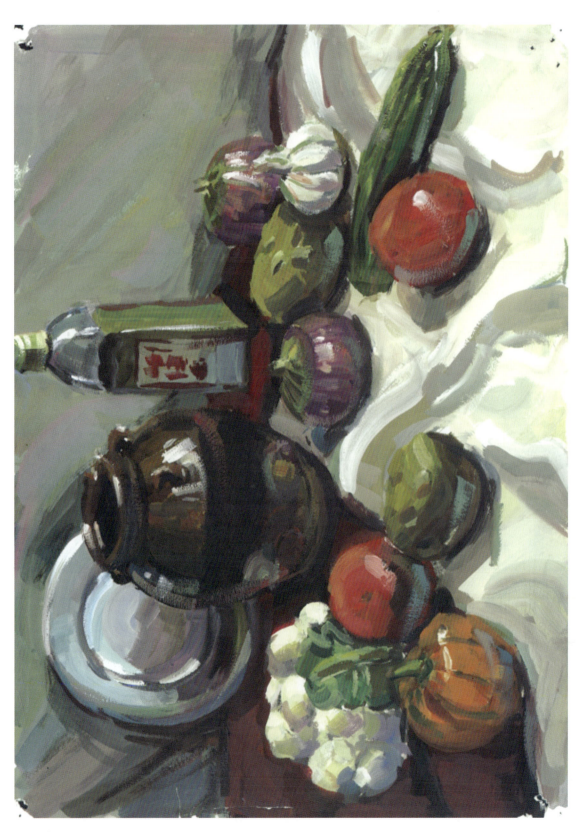

图 7-50 作品选五十

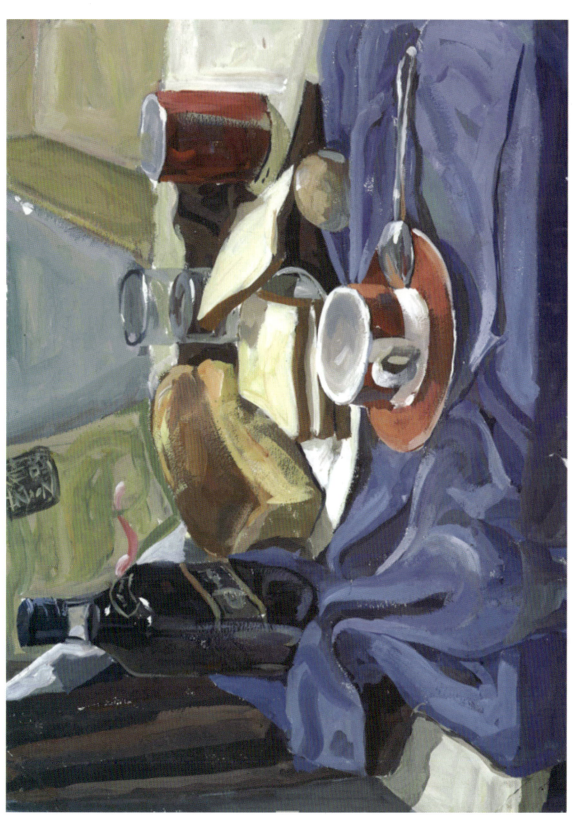

图7-51 作品选五十一

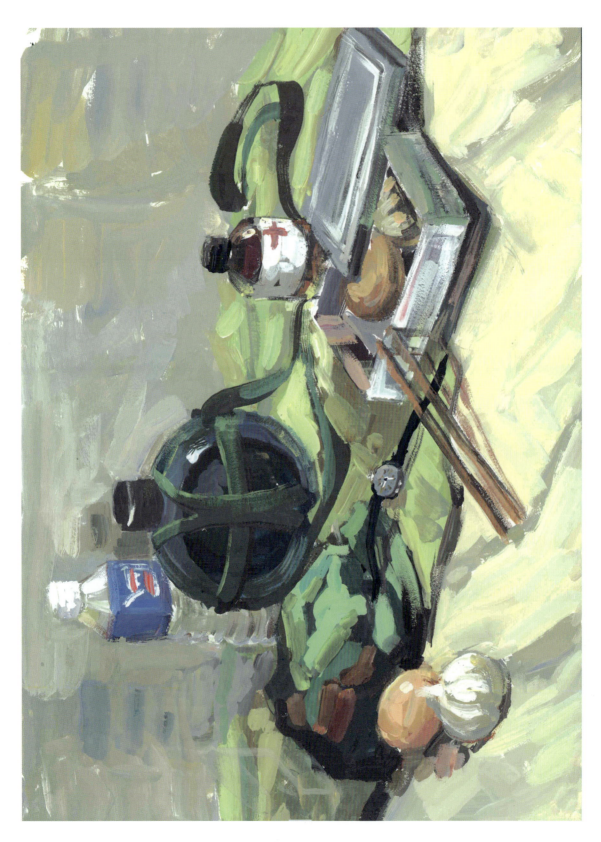

图7-52 作品选五十二

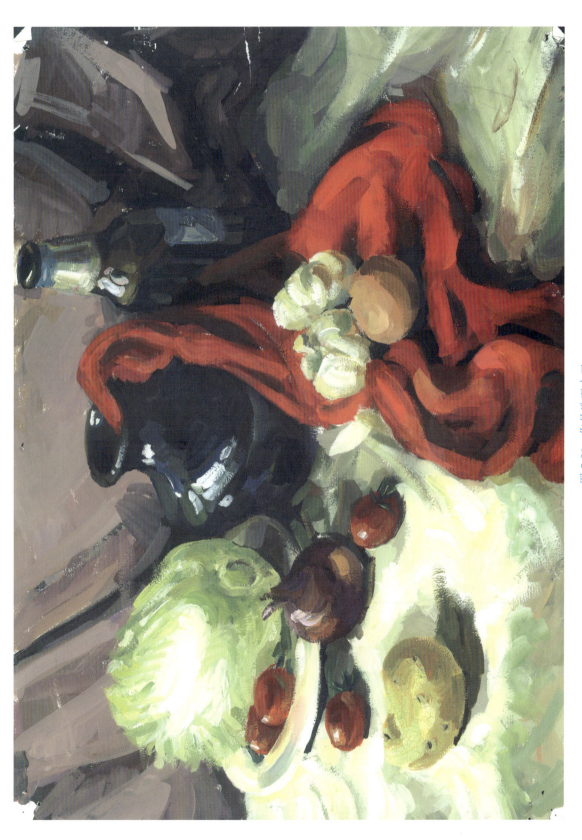

图 7-53 作品五十三

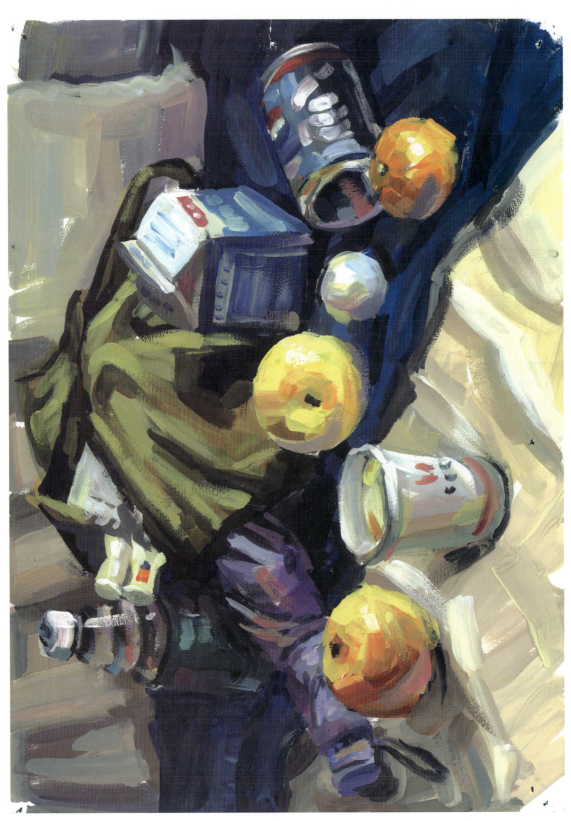

图 7-54 作品选五十四

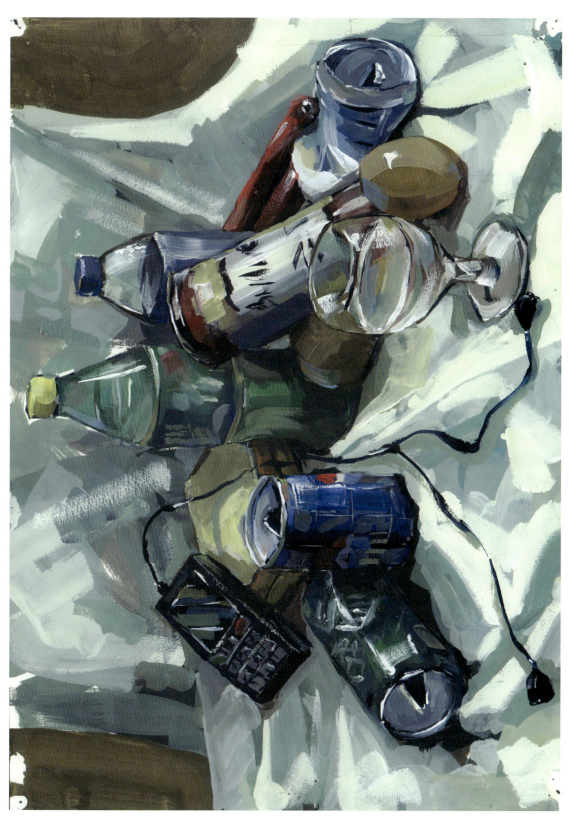

图 7-55 作品选五十五

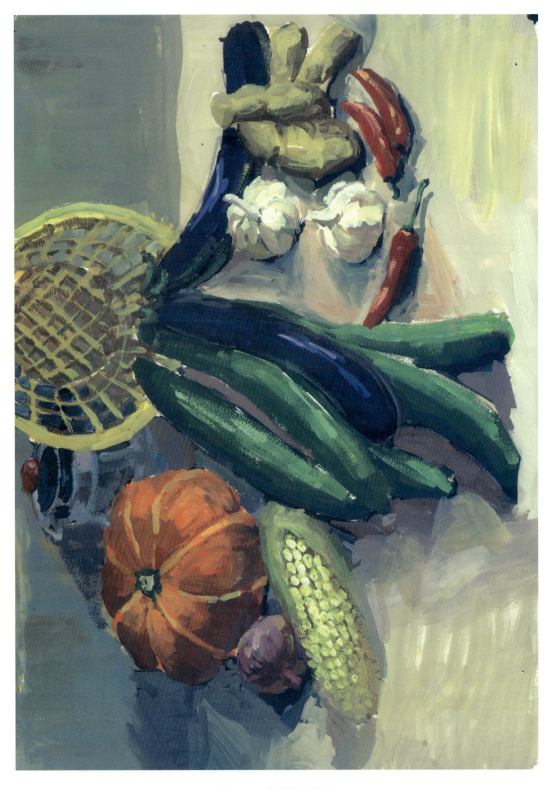

图 7-56 作品选五十六

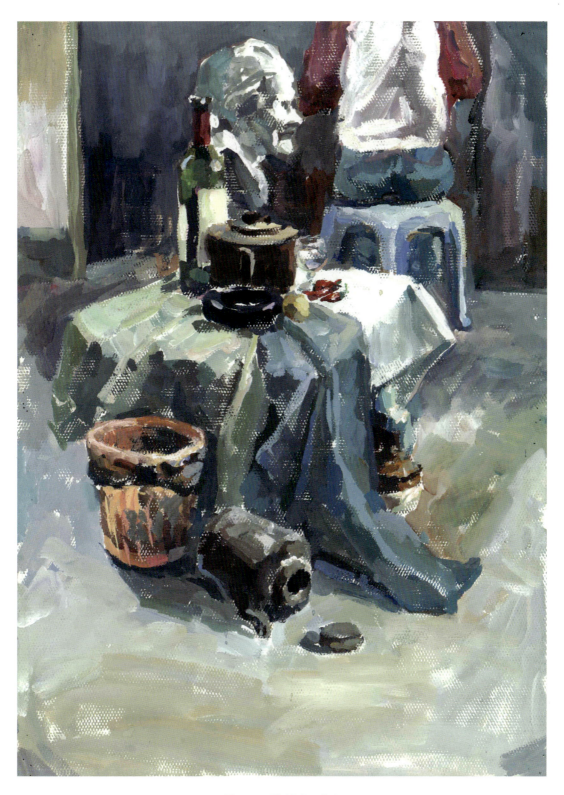

图 7-57 作品选五十七

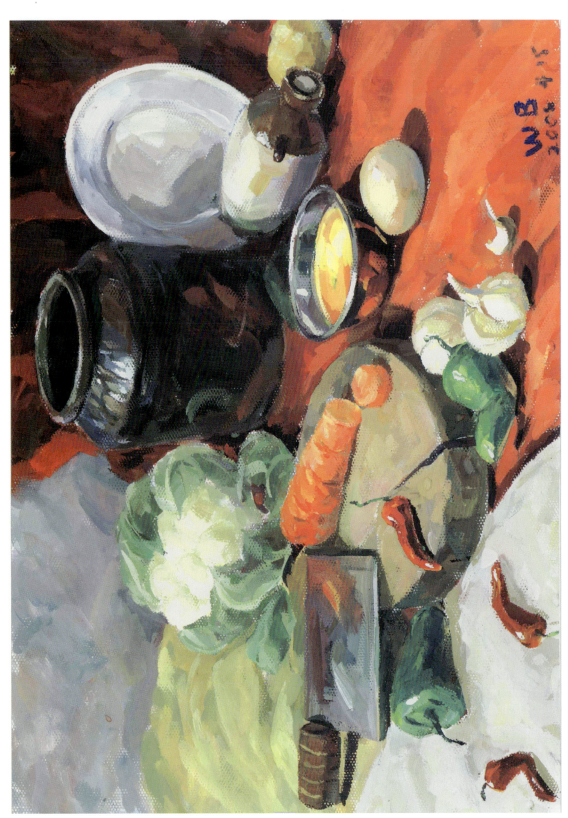

图 7-58 作品选五十八

优秀作品欣赏与练习 第七章

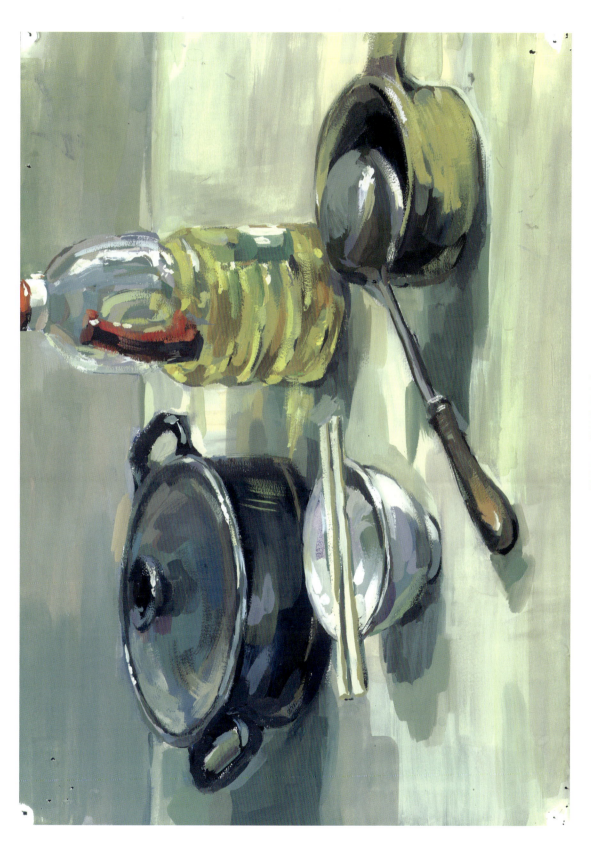

图 7-59 作品选五十九

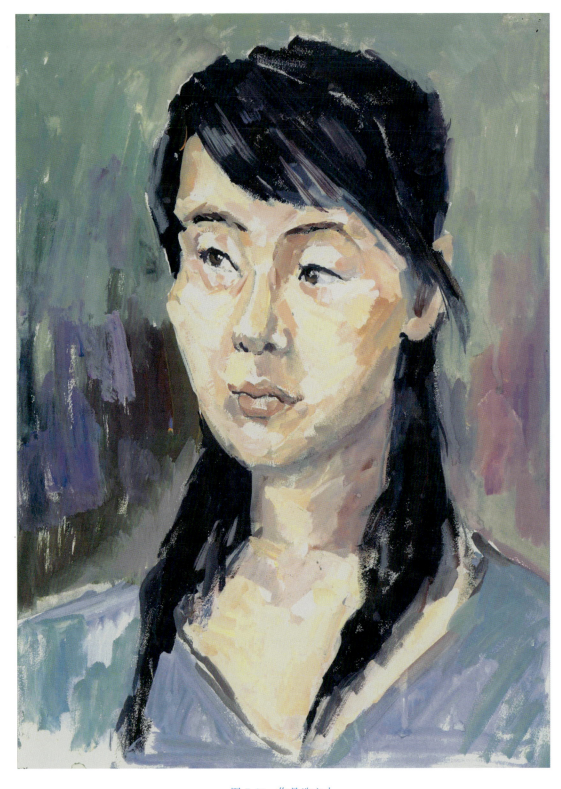

图 7-60 作品选六十

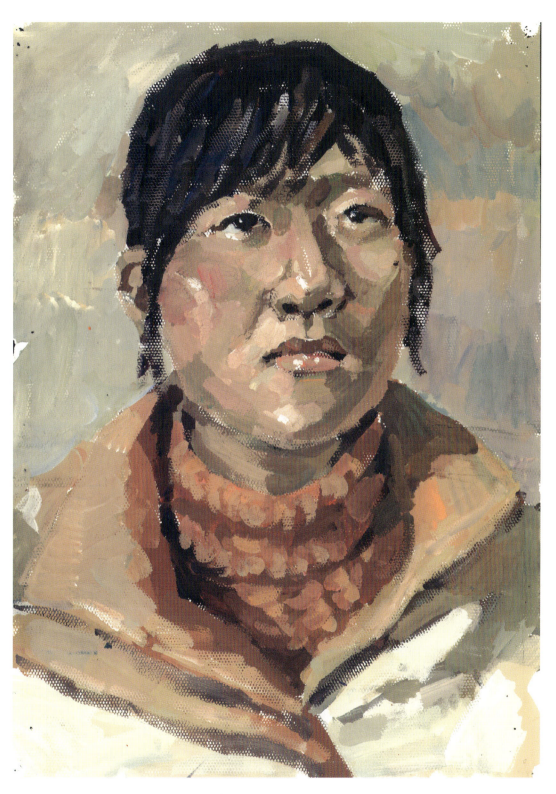

图 7-61 作品选六十一

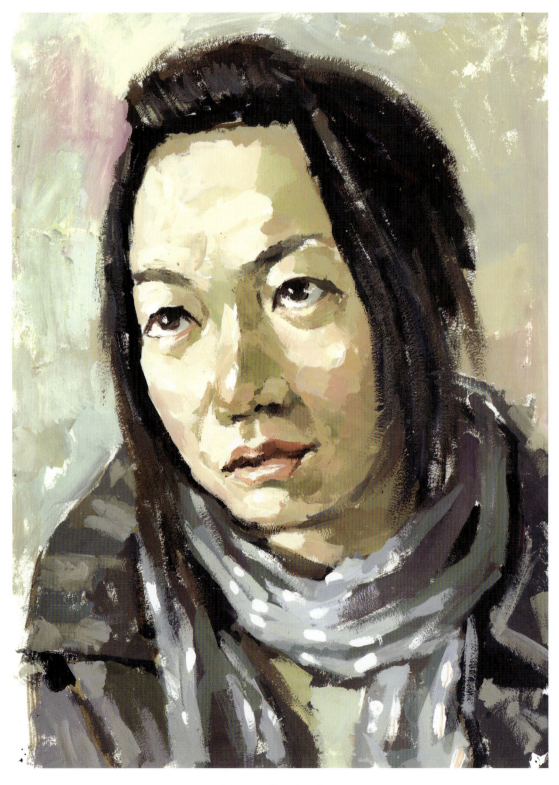

图 7-62　作品选六十二

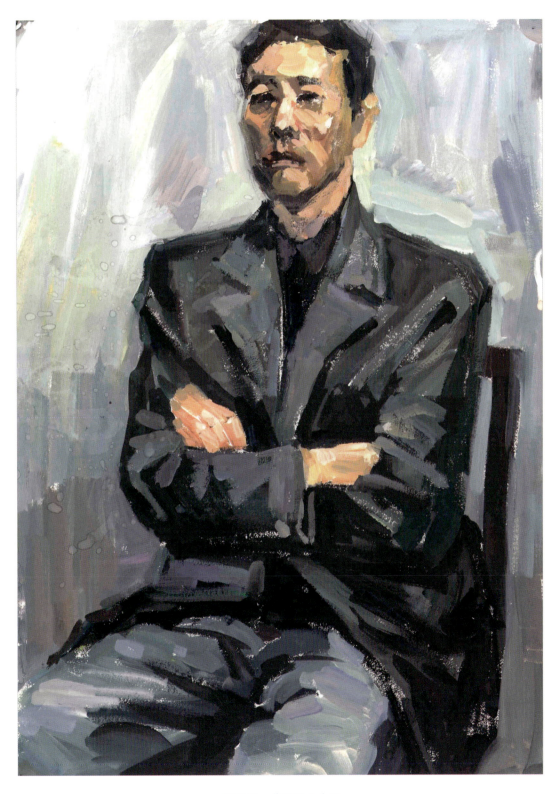

图 7-63 作品选六十三

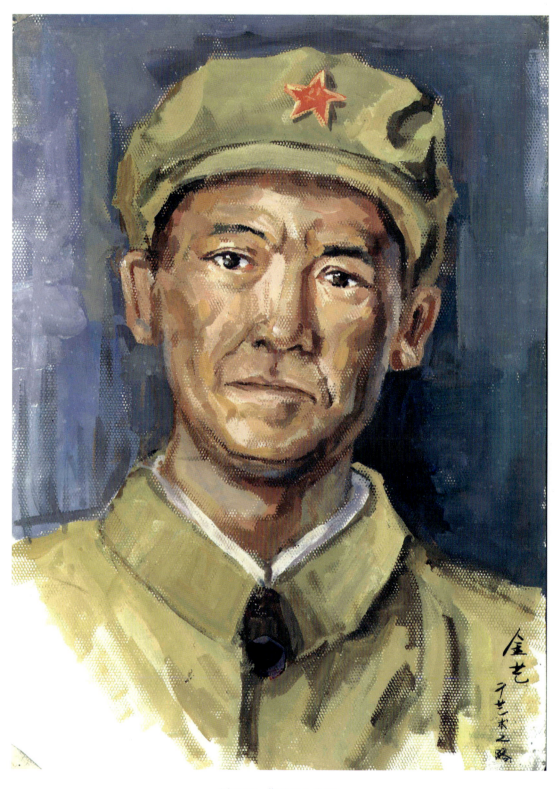

图 7-64 作品选六十四

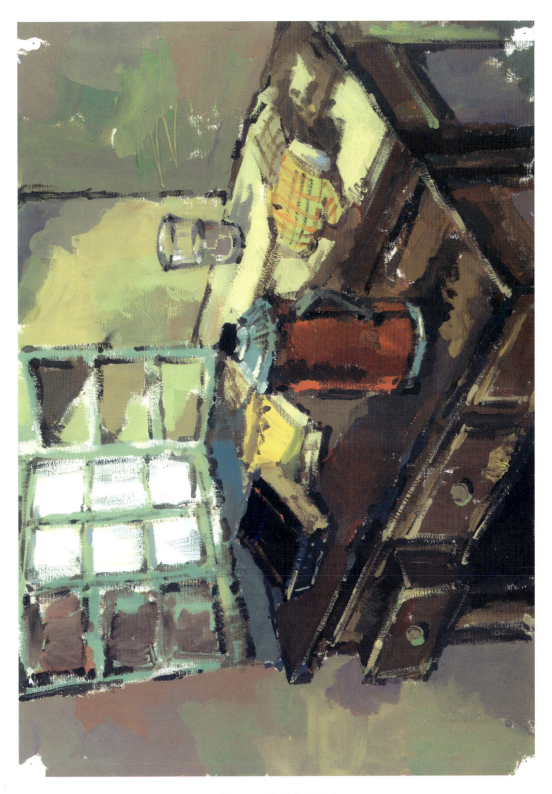

图 7-65　作品选六十五

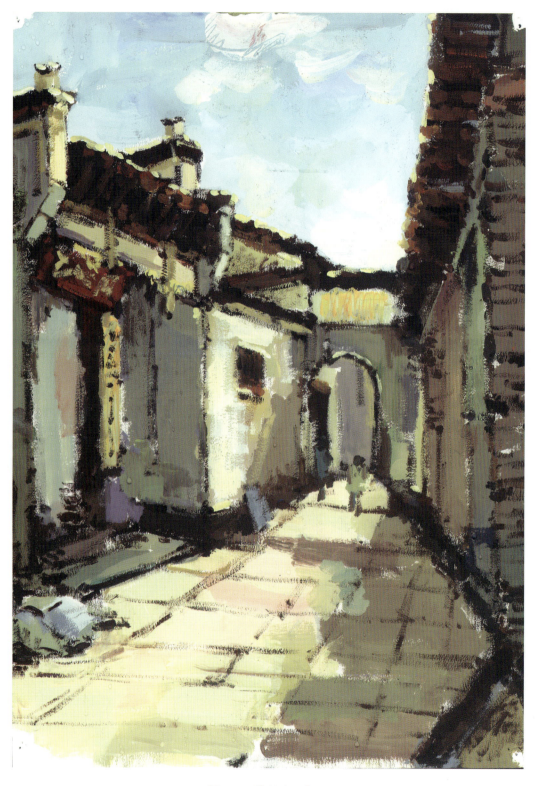

图 7-66　作品选六十六

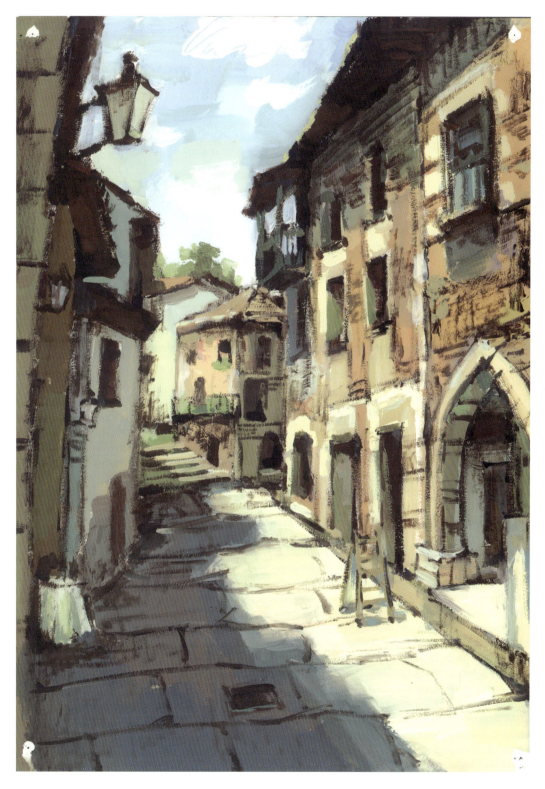

图 7-67 作品选六十七

参考文献
References

[1]顾振华.色彩[M].北京:高等教育出版社,2003.
[2]林家阳.设计色彩[M].北京:高等教育出版社,2005.
[3]任志忠.色调与表现[M].杭州:浙江人民美术出版社,2007.
[4]徐海鸥.水粉画技法[M].北京:中国纺织出版社,2004.
[5]李强,魏捍红.色彩[M].重庆:西南师范大学出版社,2006.

后记
Postscript

 本书在编写过程中既得到了郭廉夫先生,江南大学朱磊教授、陆康源教授的支持,也得到了江苏信息职业技术学院艺术系李新翔主任、魏江平主任、包敦峰主任、刘雪花主任的支持,还得到了无锡市湖滨中学王冰老师和杨瑶老师,以及无锡艺术之路美术研究工作室的支持。除此之外,组编院校的领导和老师也给予了鼎力支持和大力帮助。谨在此表示衷心的感谢!

 主要供稿者:
 张心怡、蒋川琦、罗杰、神宁婧、高志远、陈敏娇、吴蕴菁、过天、陆柳多、殷荷婷、杨鹃竹、许蕾、金叶、金艺、钱晓虹、乔璐、熊德乾、徐臻、吕烨、刘杰。